童話風可愛女孩

角色服裝

穿搭設計

佐倉織子

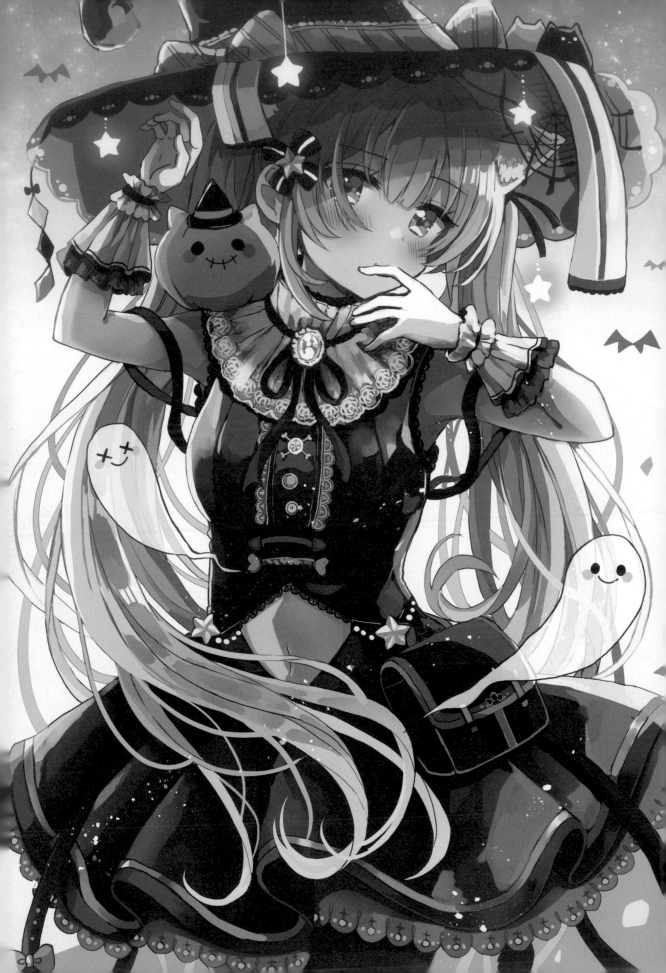

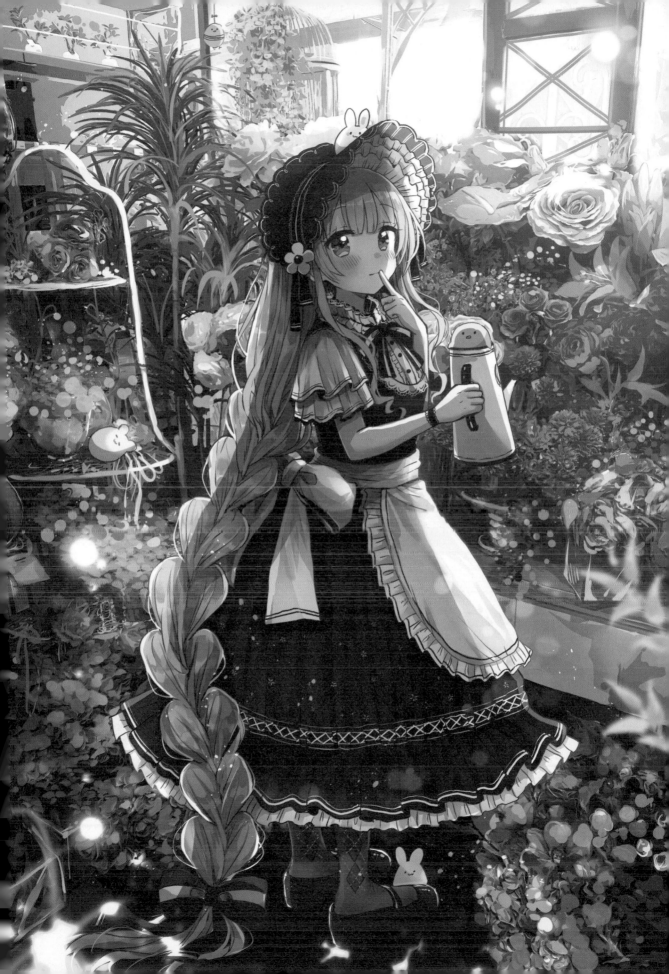

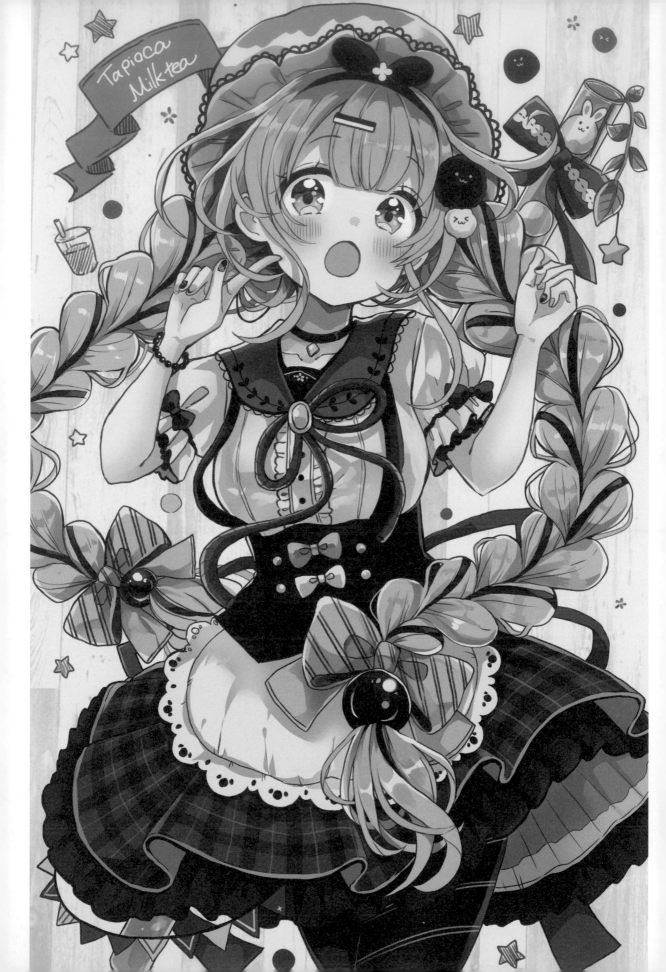

Tapioca
Milk tea

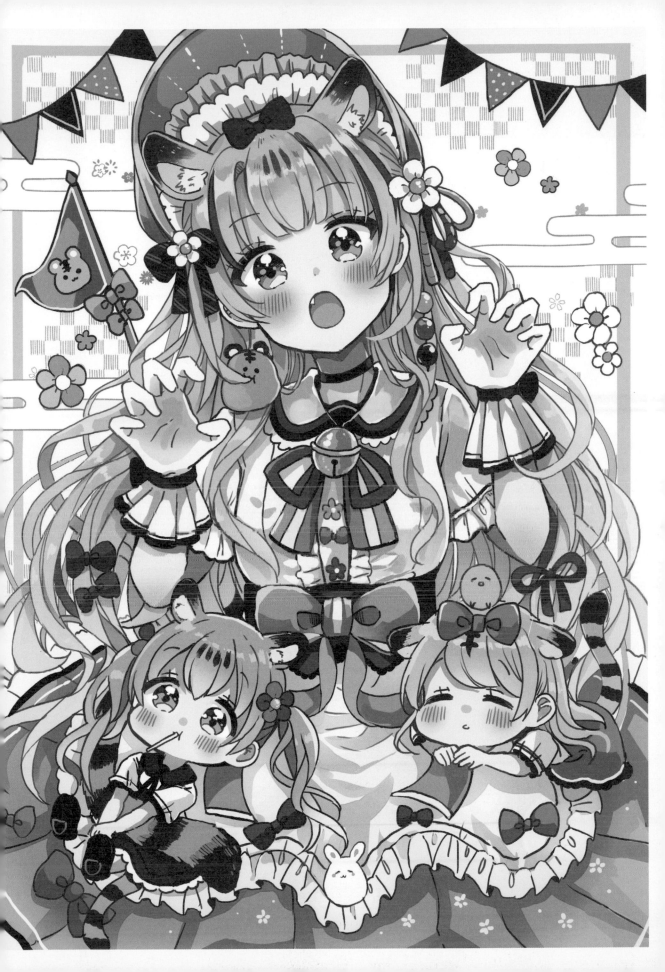

Part

① 女僕裝

#黑白色調　#優雅　#頭飾
#圍裙　#馬甲　#女僕帽　…etc.

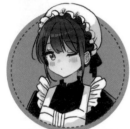

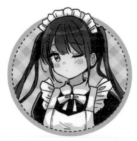

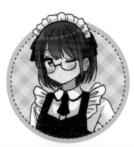

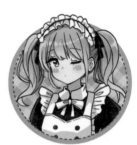

Part

② 護士服

#整潔感　#白色　#連身裙
#上下分開式　#護士帽　#緊身褲　…etc.

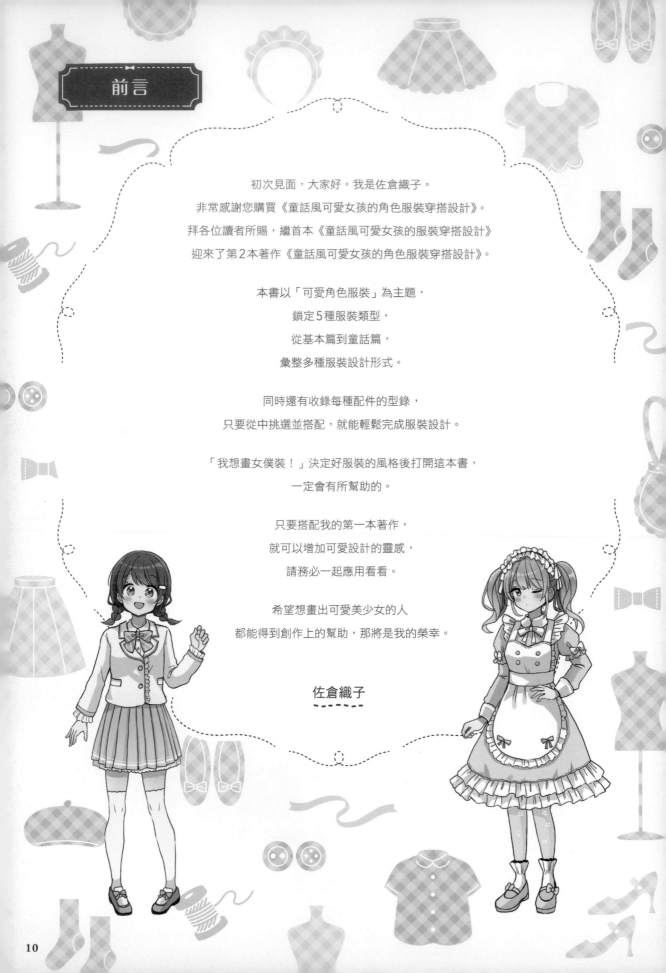

前言

初次見面，大家好。我是佐倉織子。

非常感謝您購買《童話風可愛女孩的角色服裝穿搭設計》。

拜各位讀者所賜，繼首本《童話風可愛女孩的服裝穿搭設計》

迎來了第2本著作《童話風可愛女孩的角色服裝穿搭設計》。

本書以「可愛角色服裝」為主題，

鎖定5種服裝類型，

從基本篇到童話篇，

彙整多種服裝設計形式。

同時還有收錄每種配件的型錄，

只要從中挑選並搭配，就能輕鬆完成服裝設計。

「我想畫女僕裝！」決定好服裝的風格後打開這本書，

一定會有所幫助的。

只要搭配我的第一本著作，

就可以增加可愛設計的靈感，

請務必一起應用看看。

希望想畫出可愛美少女的人

都能得到創作上的幫助，那將是我的榮幸。

佐倉織子

女僕裝

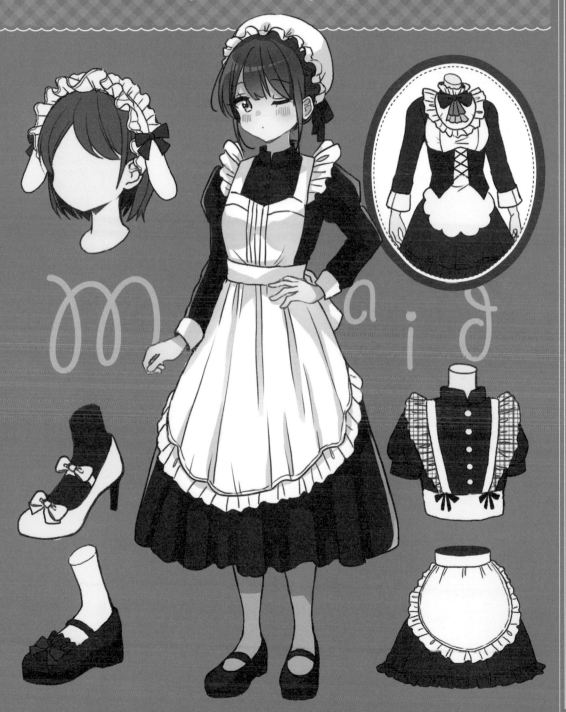

Maid

女僕裝 基本款

About & History

女僕裝的由來是19世紀女性在英國家庭中工作時穿著的圍裙。工作圍裙隨著舶來文化引進日本，但因當時的西式剪裁技術不發達，女僕裝形成一種日西式混合的服裝風格。女僕裝從1930年代起成為咖啡店或甜點店的工作制服，現在則作為代表性的Cosplay服裝而為人熟知。

質地柔軟的經典款女僕帽。帽緣有荷葉邊，展現古典優雅的形象。

Zoom

鼓起的澎澎袖，很適合作為服務生的服裝。寬鬆的設計不僅活動方便，外形也很平衡。

肩掛式圍裙。裙襬輪廓是U字型，即使裙子較長也不厚重，呈現俐落的印象。

雖然女僕裝的基本樣式很簡約，但有很多配件！一起自由搭配看看吧！

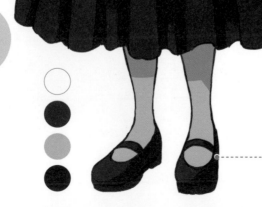

Zoom

好穿的瑪麗珍鞋。增加鞋底厚度以提高緩衝性，畫出粗跟的厚底款式，凸顯穿搭感。

Zoom

Side

Back

圍裙的肩帶是和式束袖背帶款式。圍裙肩帶與合適的荷葉邊搭配，沿著骨骼和背部線條交叉設計。肩帶不會鬆脫。

從側面觀看，女僕帽藉由帽裡的頭髮重量自然垂落。請根據頭髮的長度調整帽子的鬆緊程度。

後綁蝴蝶結有固定圍裙的作用，並非普通的裝飾。蝴蝶結不會立起來，而是隨著重力垂墜。

將圍裙的蝴蝶結綁在腰部的高度。從側面觀看服裝輪廓，胸部和臀部隆起處形成自然的曲線。

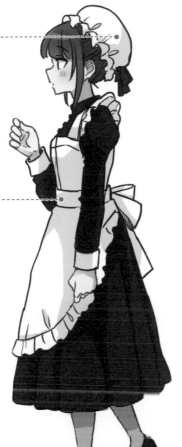

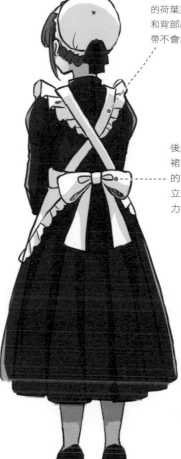

Point 女僕裝的配件介紹

● 頭飾

可強調綁髮的造型，或是在放髮造型中增加溫婉賢淑的氣質。

● 圍裙

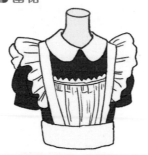

圍裙的袖子、肩帶、荷葉邊等裝飾有無限多種改造方式。圍裙可搭配女用襯衫的設計。

● 鞋子

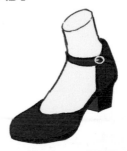

鞋子可藉由鞋跟高度、裝飾度、鞋帶的有無之類的變化，呈現截然不同的形象。

基本款×優雅

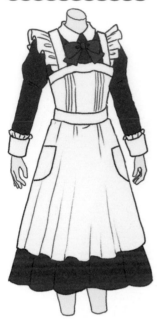

#黑色蝴蝶結　#大荷葉邊

基本款×簡約

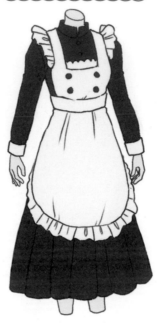

#立領　#鈕扣

基本款×淑女風

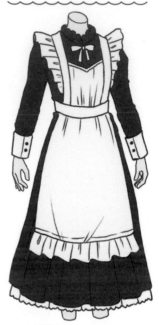

#小蝴蝶結　#蕾絲裙襬

基本款×夏季

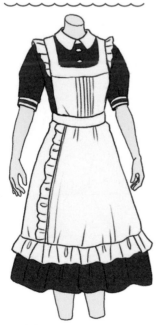

#荷葉邊（立起）　#短袖

基本款×時尚

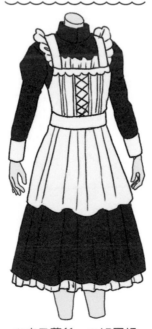

#交叉蕾絲　#短圍裙

基本款×少女風

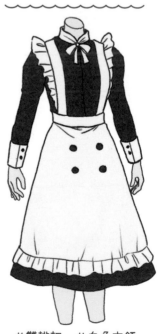

#雙排扣　#白色衣領

即使不更動女僕裝的基本樣式，也能藉由荷葉邊的裝飾度、圍裙的皺褶形式、袖子或領子的形狀加以改造。請試著根據角色形象來設計服裝吧！

基本款×經典造型

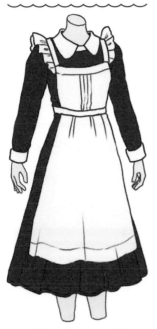

#簡約圍裙　#清純

基本款×厚重感

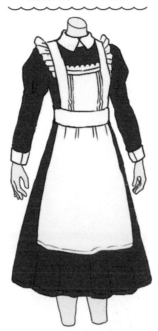

#局部荷葉邊　#裙長的感覺

基本款×小女孩

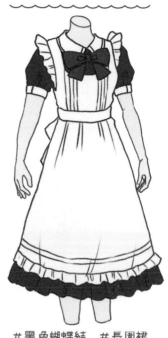

#黑色蝴蝶結　#長圍裙

基本款×個性化

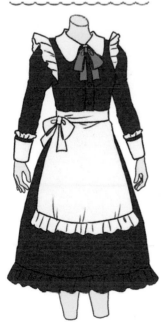

#天鵝絨蝴蝶結　#白色蝴蝶結

基本款×流行

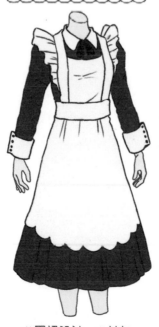

#圍裙設計　#袖扣

基本款×自然時尚

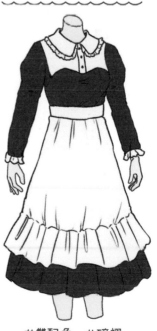

#雙配色　#碎褶

Arrange 創意造型 可愛篇

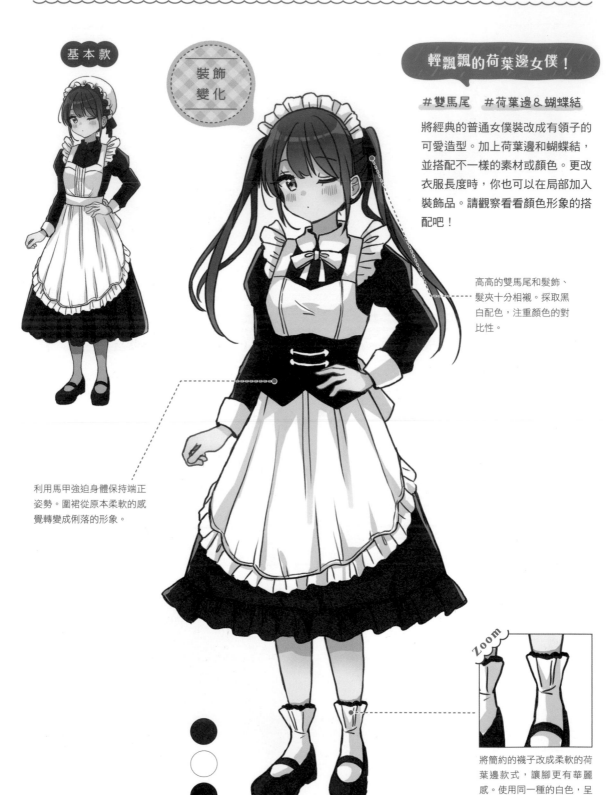

基本款

裝飾變化

輕飄飄的荷葉邊女僕！

#雙馬尾 #荷葉邊＆蝴蝶結

將經典的普通女僕裝改成有領子的可愛造型。加上荷葉邊和蝴蝶結，並搭配不一樣的素材或顏色。更改衣服長度時，你也可以在局部加入裝飾品。請觀察看看顏色形象的搭配吧！

高高的雙馬尾和髮飾、髮夾十分相襯。採取黑白配色，注重顏色的對比性。

利用馬甲強迫身體保持端正姿勢。圍裙從原本柔軟的感覺轉變成俐落的形象。

Zoom

將簡約的襪子改成柔軟的荷葉邊款式，讓腳更有華麗感。使用同一種的白色，呈現優雅的氣質。

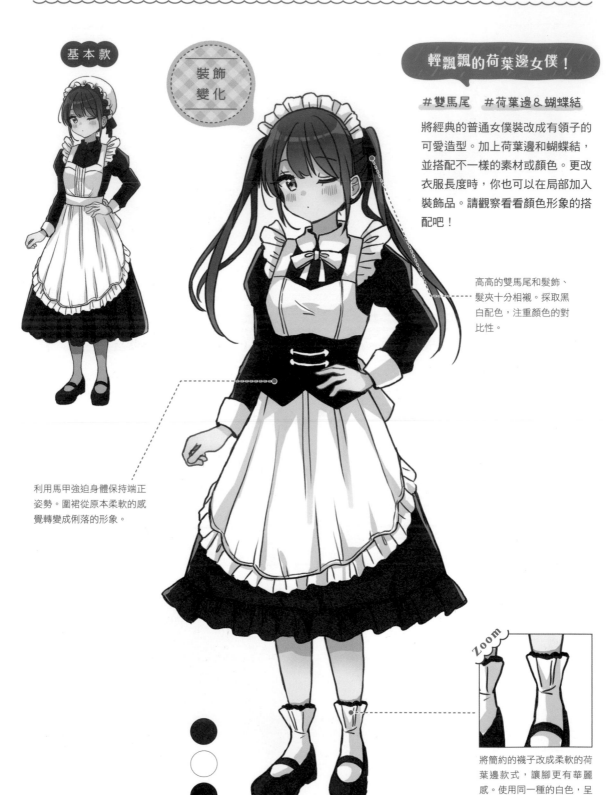

尺寸
變化

迷你可愛的短裙女僕！

#少女風　#王道哥德風

因為上層有圍裙的關係，短裙的長度只在露出膝上襪的位置。散開的裙子讓形象變得更有少女感。腳的造型比較簡單，因此以局部裝飾取得整體平衡很重要。

膝上高筒襪是絕對領域的好夥伴。以白色為基本色調，在大腿附近加上黑色邊緣，藉此增加俐落感。

Zoom

配合短裙的長度，將圍裙改短。馬甲限制了服裝的能見度，因此使用黑色蝴蝶結製造哥德感。

顏色
變化

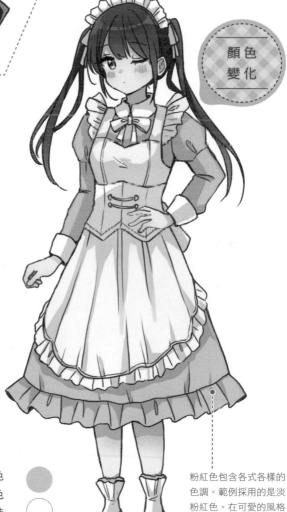

粉紅色包含各式各樣的色調。範例採用的是淡粉紅色。在可愛的風格中，加強夢幻可愛的形象。

軟綿綿的粉彩女僕！

#淡粉色　#夢幻可愛

可愛篇改造的顏色是淡粉紅色。為了維持粉紅色的顯眼度，將馬甲改為白色。只有粉紅色和白色2種顏色，也能透過顏色面積比例的調整，營造出一致的氛圍。

王道短裙×可愛款

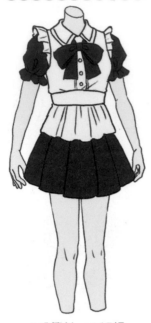

#燈籠袖　#短裙

清新荷葉邊×可愛款

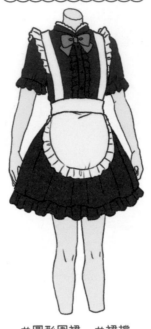

#圓形圍裙　#裙撐

經典×可愛款

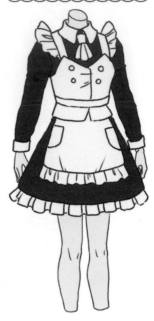

#白領帶　#緊身胸衣

華麗×可愛款

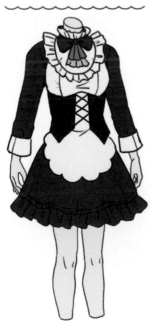

#馬甲　#哥德蘿莉

成熟×可愛款

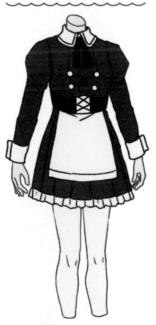

#澎澎袖　#I型線條

莊重×可愛款

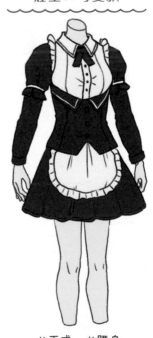

#正式　#腰身

可愛風格本身也有各種不同的呈現方式。可愛款與基本款不一樣，可以調整裙子形狀或上衣設計，改造出可愛風格獨有的造型。你也可以增加配件，或脫離女僕裝的設計概念。

少女風×可愛款

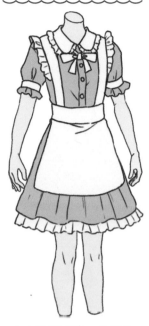

#大量荷葉邊　#甜美

和風×可愛款

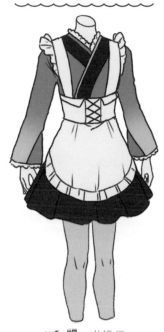

#和服　#馬甲

復古風×可愛款

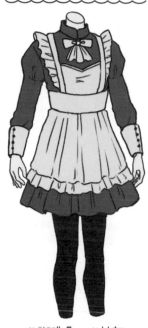

#咖啡色　#袖扣

偶像×可愛款

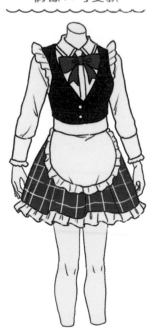

#主題咖啡廳　#紅色蝴蝶結

森林少女×可愛款

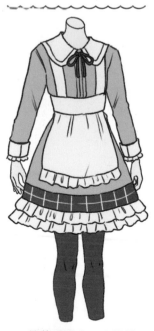

#薄荷巧克力　#格紋

水手服×可愛款

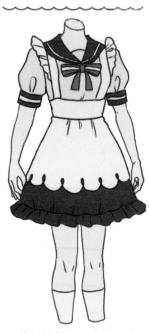

#蕾絲裙襬　#剪裁設計

創意造型

Arrange 酷帥款

基本款

裝飾變化

鐵面純潔女僕！

#眼鏡 #短髮

增加衣服上的黑色比例，以加強高冷的形象。因為不想降低女僕裝本身的高雅質感，於是在頭飾和圍裙中加入少量裝飾品，使用較顯眼的配件。

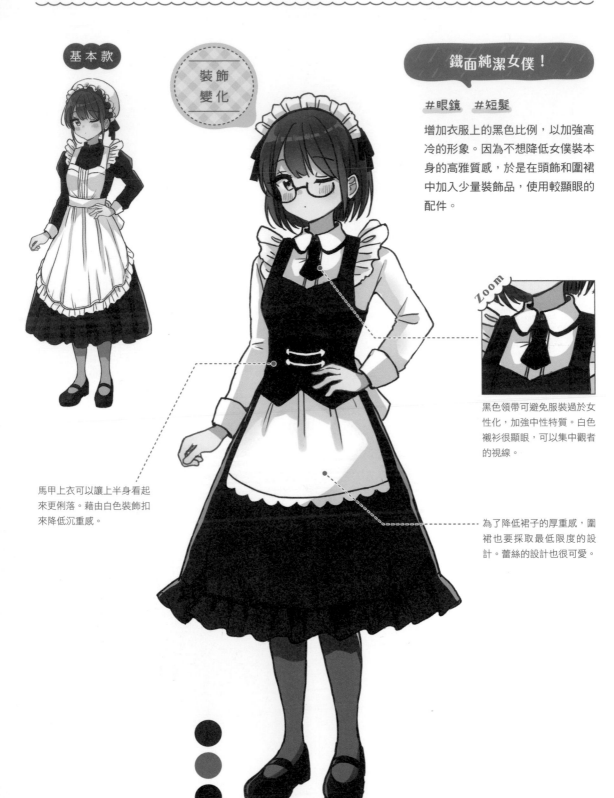

Zoom

馬甲上衣可以讓上半身看起來更俐落。藉由白色裝飾扣來降低沉重感。

黑色領帶可避免服裝過於女性化，加強中性特質。白色襯衫很顯眼，可以集中觀者的視線。

為了降低裙子的厚重感，圍裙也要採取最低限度的設計。蕾絲的設計也很可愛。

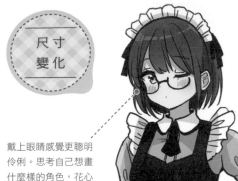

尺寸變化

戴上眼睛感覺更聰明伶俐。思考自己想畫什麼樣的角色，花心思設計眼鏡弧度或鏡框粗細也很重要。

古典暗黑女僕

#澎澎袖　#灰色緊身襪

黑色長裙往往會給人一股沉重冷漠感。因此肩膀處採用澎澎袖設計，增加服裝的曲線。如此一來就能營造柔和感，澎澎袖與袖子、衣領的直線區域相輔相成，取得整體平衡。

勇敢拿掉圍裙，畫出古典氛圍的裙子。腰部採用不一樣的顏色，呈現強弱變化感。

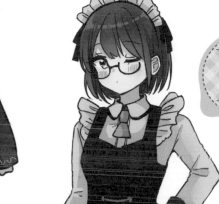

顏色變化

復古懷舊風格女僕

#粉米色　#強調色

採用粉米色作為主基調，並且加深裙子的顏色。腳部是接近黑色的靛色褲襪和鞋子，使整體看起來更收斂。領帶採用芥末黃色作為強調色，是服裝的一大亮點。

有懷舊感的復古色調。雖然這些都是粉棕色，但只要運用深淺變化就能避免顏色過於單調。

清新×酷帥款

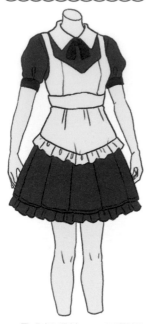

#黑色蝴蝶結　#短圍裙

運動風×酷帥款

#無袖　#手腕裝飾

露肚裝×酷帥款

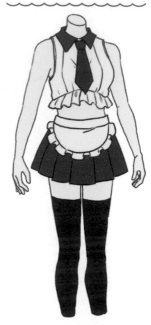

#雪紡　#寬領帶

派對×酷帥款

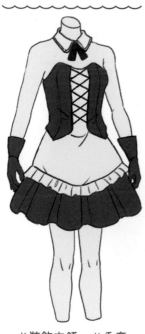

#裝飾衣領　#手套

賢淑×酷帥款

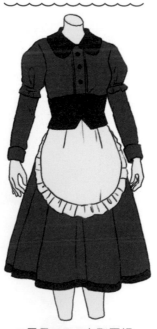

#馬甲　#U字型圍裙

外出正式服×酷帥款

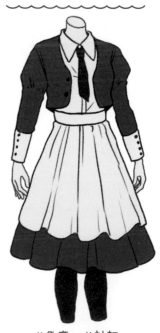

#外套　#袖扣

乍看之下，雖然女僕裝和酷帥風格的設計很有衝突感，但只要統一配色或裝飾就能增加服裝的魅力。可愛風的配色很多樣化，但相對來說，整體採用暗沉色調更能展現帥氣感。

軍服 × 酷帥款

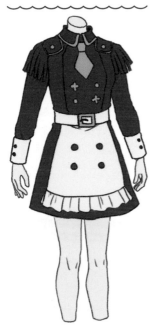

#花形鈕扣　#肩章荷葉邊

泳衣 × 酷帥款

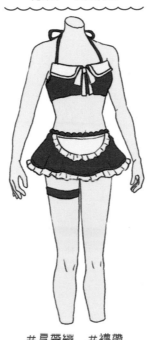

#肩帶繩　#襪帶

護士 × 酷帥款

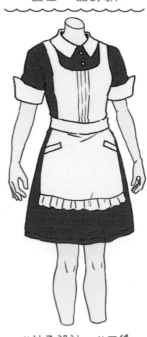

#袖子設計　#口袋

旗袍 × 酷帥款

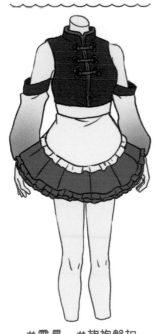

#露肩　#旗袍盤扣

迷彩 × 酷帥款

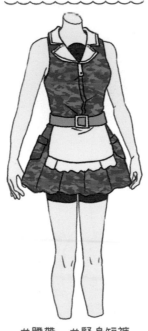

#腰帶　#緊身短褲

魔女 × 酷帥款

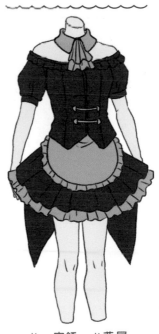

#一字領　#燕尾

基本款

裝飾變化

正統派童話風女僕

#蝴蝶結　#布鈕扣

童話風服裝需要添加有夢幻元素的裝飾。除了增加蝴蝶結和層次感之外，還要畫出蓬鬆的雙馬尾，並且搭配淺色系顏色，營造童話般的氣氛。運用布鈕扣來增添柔和感。

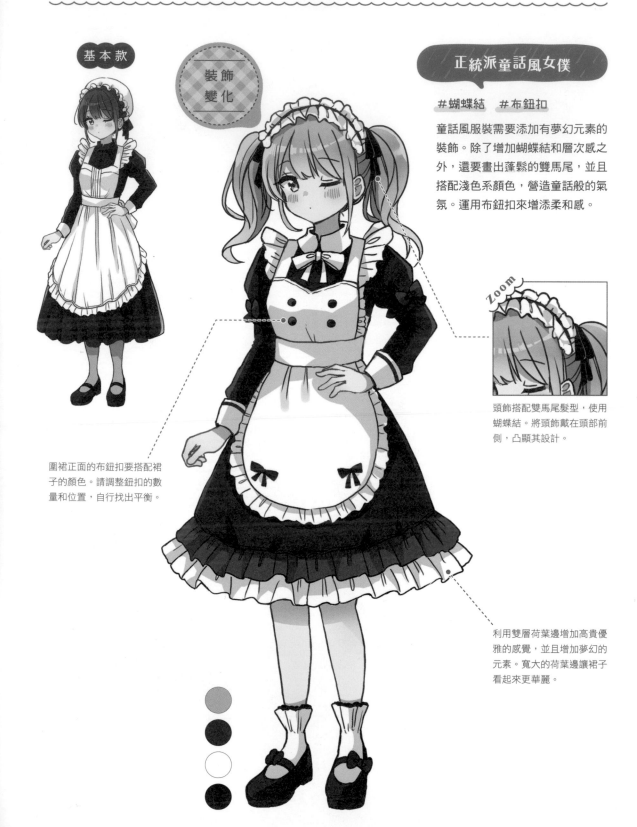

Zoom

頭飾搭配雙馬尾髮型，使用蝴蝶結。將頭飾戴在頭部前側，凸顯其設計。

圍裙正面的布鈕扣要搭配裙子的顏色。請調整鈕扣的數量和位置，自行找出平衡。

利用雙層荷葉邊增加高貴優雅的感覺，並且增加夢幻的元素。寬大的荷葉邊讓裙子看起來更華麗。

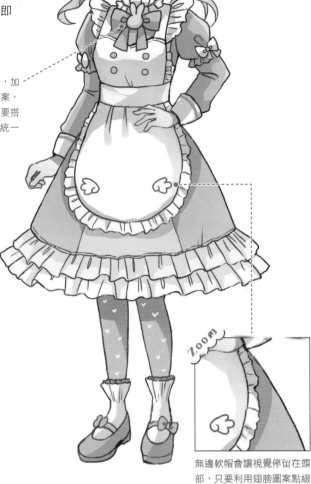

清新的洛可可女僕

#冰藍色　#無邊軟帽

不使用常見的粉紅色，而是大膽選擇冰藍色作為主色調。冰藍色不是顯眼的色調，看起來不會太搶眼。使用粉色系的無邊軟帽以避免沉重感，即使疊加蝴蝶結裝飾，感覺還是很輕盈。

形狀簡單的蝴蝶結中間，加上小兔子之類的動物圖案，馬上變成童話風。圖案要搭配服裝的色調，呈現統一感。

尺寸
變化

顏色
變化

ZOOM

無邊軟帽會讓視覺停留在頭部，只要利用翅膀圖案點綴圍裙，就能整體更協調。

比珊瑚粉色淺一點的貝殼粉色。蝴蝶結和布鈕扣也採用同樣的顏色，藉此增加可愛感。

透明感淺色女僕

#軟萌可愛　#白色系

貝殼粉色的黃色調比粉米色少，紅色調比珊瑚粉色少。由於顏色非常接近白色，所以跟白色裙子很相襯。荷葉邊統一使用白色，藉此將粉紅色襯托出來。

25

高貴×童話款

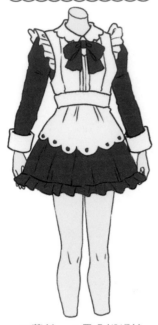

#蕾絲　#黑色蝴蝶結

童話故事×童話款

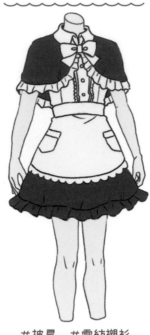

#披肩　#雪紡襯衫

奇幻×童話款

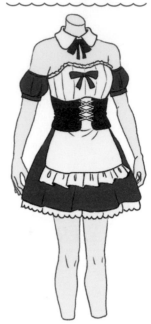

#露肩　#馬甲蝴蝶結

厚重感×童話款

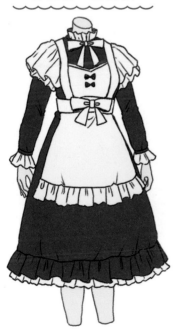

#雪紡袖　#小蝴蝶結

夏季×童話款

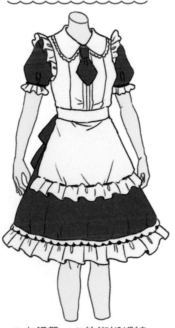

#小領帶　#後綁蝴蝶結

時尚×童話款

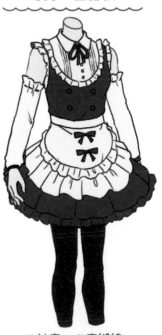

#袖套　#車縫線

童話風服裝設計的關鍵在於裝飾品的搭配。我們需要發揮創意，不單獨使用蝴蝶結或荷葉邊，而是將蝴蝶結和荷葉邊互相結合，並且設計出圖案。

蘿莉塔×童話款

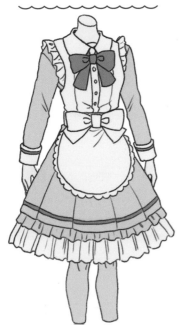

#圍圍裙　#大蝴蝶結

哥德蘿莉×童話款

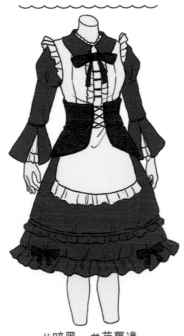

#暗黑　#荷葉邊

愛麗絲×童話款

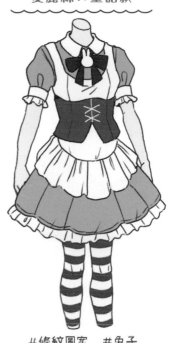

#條紋圖案　#兔子

魔法少女×童話款

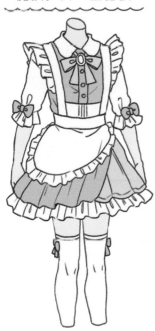

#色彩變化　#浮雕寶石

海軍×童話款

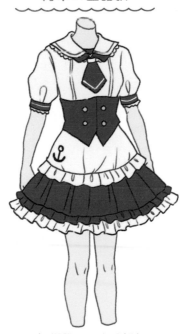

#紅領帶　#水手鈕扣

夢幻可愛×童話款

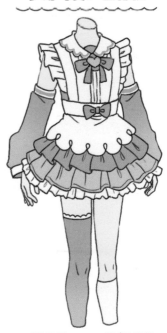

#獨角獸　#心形蝴蝶結

頭飾

頭飾會因為髮型差異而呈現出不同的形象。髮箍的色調或裝飾、髮箍前後的荷葉邊、材質的變化,都能夠改變服裝的氛圍。

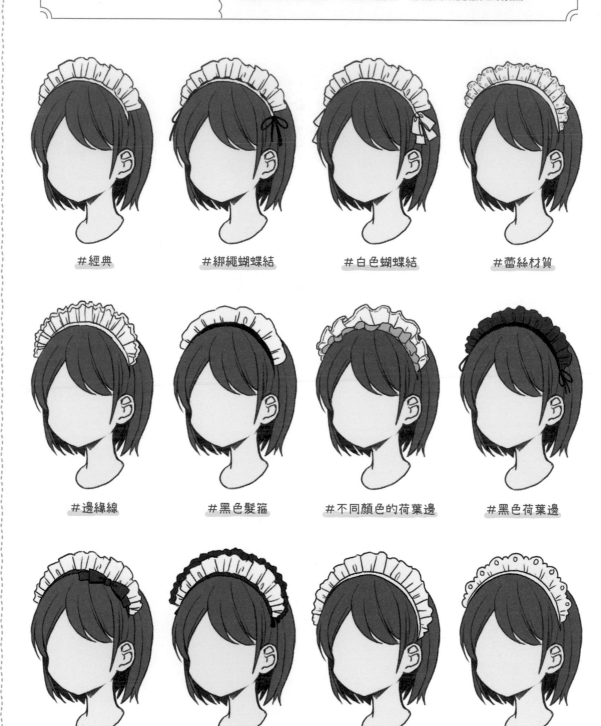

#經典　　　　#綁繩蝴蝶結　　　　#白色蝴蝶結　　　　#蕾絲材質

#邊緣線　　　　#黑色髮箍　　　　#不同顏色的荷葉邊　　　　#黑色荷葉邊

#一體式蝴蝶結　　　　#黑色邊緣線　　　　#長型髮箍　　　　#洞洞荷葉邊

雖然女僕裝的黑白印象很強烈，
但只改變配件的顏色
還是能增加可愛感！

#雙層荷葉邊

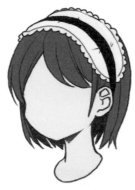

#小弧形荷葉邊

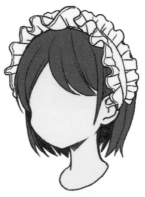

#純白荷葉邊

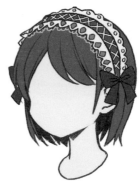

#哥德蘿莉風

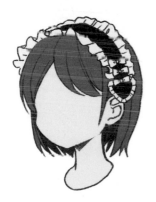

#3個蝴蝶結

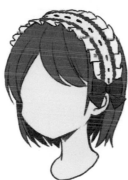

#車縫線

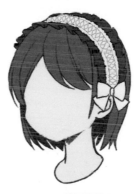

#交叉編織蕾絲

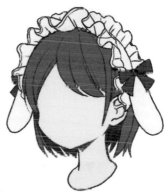

#兔耳

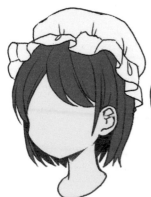

#頭巾式女帽

#小型頭巾式女帽

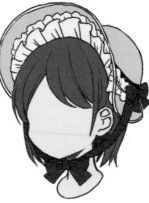

#無邊軟帽

#垂掛款式

衣領

女僕裝大多會在臉部周圍的裝飾、圍裙的設計上做變化，但其實上衣的領子也是很重要的配件。從背面觀看時，領子的形狀或大小也要保持一致。

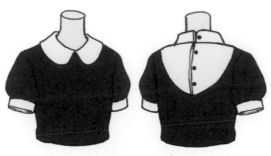

#圓領&背後鈕扣

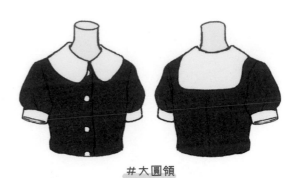

#大圓領

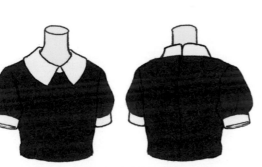

#標準衣領

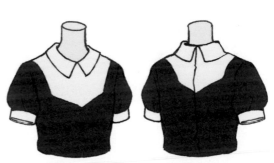

#低胸設計×白色衣領

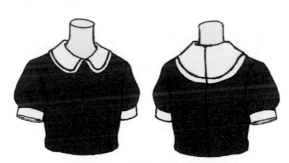

#黑色線條

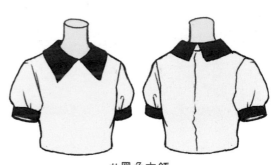

#黑色衣領

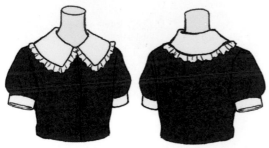

#白色荷葉邊

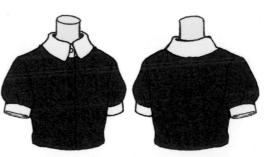

#深衣領

衣領之類在脖子周圍的裝飾，
有可能會被頭髮擋住，
請觀察平衡並加以調整！

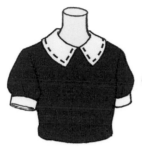
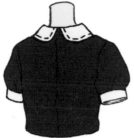

#車縫線

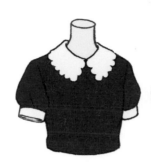
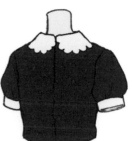

#花瓣領

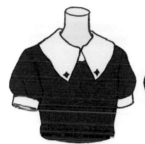
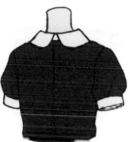

#長尖領

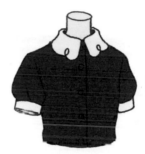
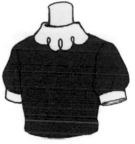

#翅膀設計

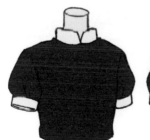
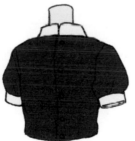

#中式立領

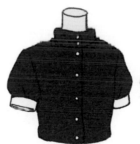
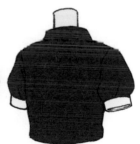

#帶狀立領

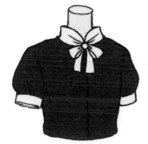
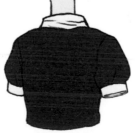

#一體式蝴蝶結領

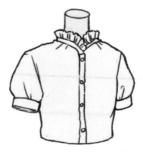
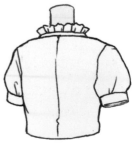

#荷葉邊立領

圍裙
（上半身）

圍裙的上半身部分有多處可以進行調整，比如胸部是否有布料，肩帶寬度或裝飾品的設計。請搭配下層上衣的款式或衣領風格，並穿出統一感吧！

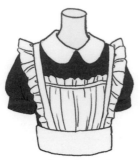
#荷葉邊&碎褶

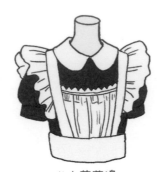
#大荷葉邊

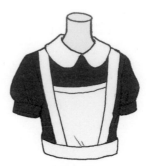
#經典簡約風

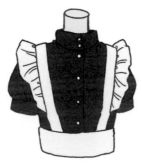
#肩帶荷葉邊

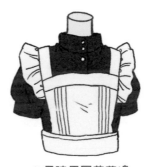
#肩膀周圍荷葉邊

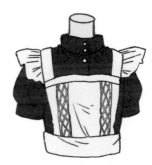
#交叉編織蕾絲

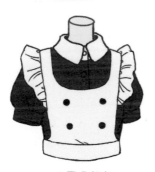
#黑色鈕扣

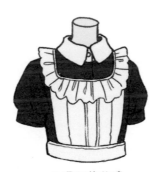
#環形荷葉邊

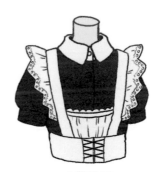
#馬甲風

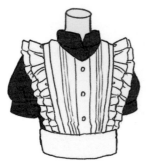
#雙層荷葉邊

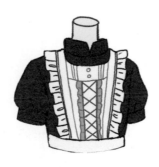
#灰色點綴

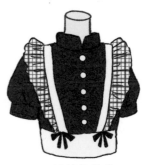
#格紋荷葉邊

圍裙
（下半身）

圍裙的下半身設計，可藉由裙子的輪廓或長度變化來改變形象，
活用這些技巧就能營造一致感。在配件的色調上，也要多下一點
功夫喔！

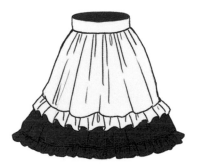

#經典荷葉邊碎褶

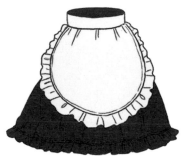

#圓形圍裙

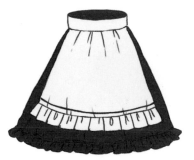

#前掛式圍裙

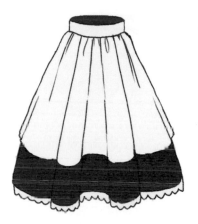

#簡約設計

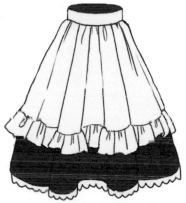

#長荷葉邊

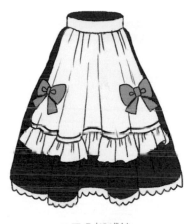

#灰色蝴蝶結

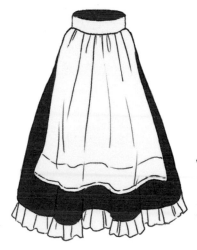

#長版圍裙

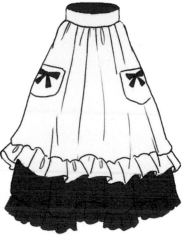

#附口袋

#雙層荷葉邊

袖子
（短袖）

袖子的形狀會大幅改變手臂的外觀。關於短袖的特徵，除了肩膀活動範圍的設計外，增加裝飾的地方、裝飾的數量或設計，都能讓同一款袖子呈現截然不同的印象。

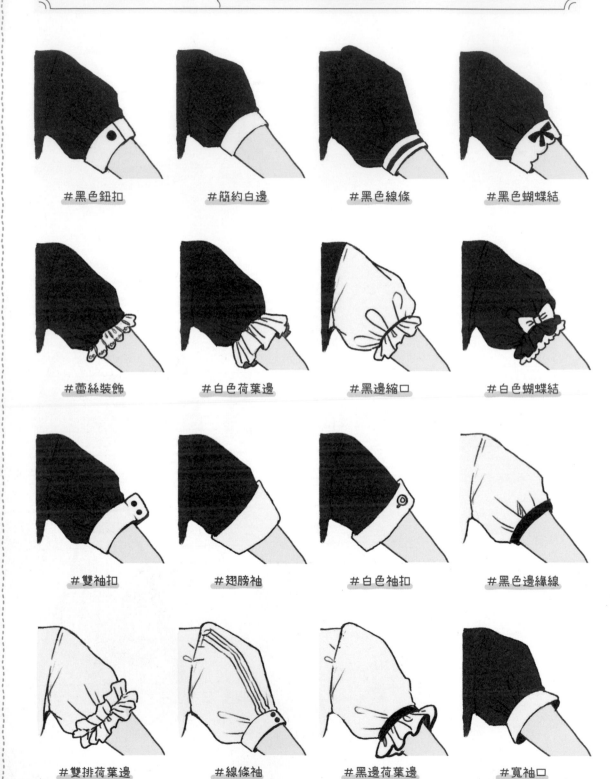

#黑色鈕扣　　#簡約白邊　　#黑色線條　　#黑色蝴蝶結

#蕾絲裝飾　　#白色荷葉邊　　#黑邊縮口　　#白色蝴蝶結

#雙袖扣　　#翅膀袖　　#白色袖扣　　#黑色邊緣線

#雙排荷葉邊　　#線條袖　　#黑邊荷葉邊　　#寬袖口

袖子
（長袖）

長袖的長度或厚度可以做出更多變化。所以裝飾方式也更多元，可以做出比短袖更有巧思的設計。

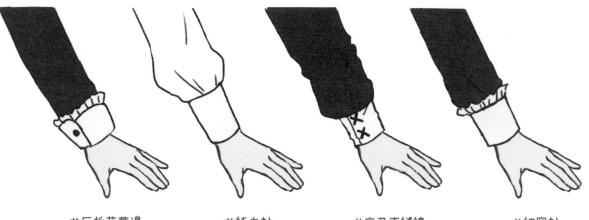

#反折荷葉邊　　#純白袖　　#交叉車縫線　　#細窄袖

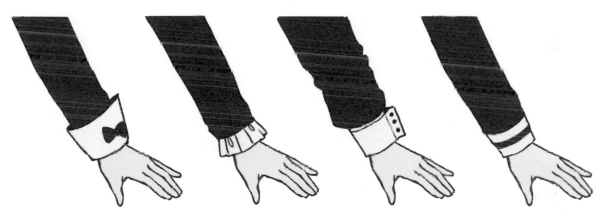

#單一蝴蝶結　　#簡約荷葉邊　　#三袖扣　　#線條袖

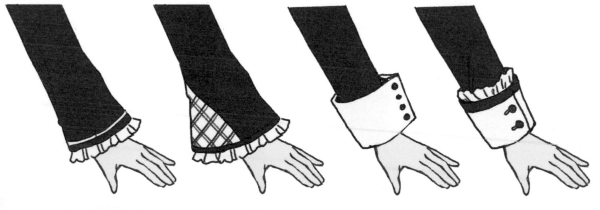

#A字袖　　#格紋圖案變化　　#大袖子　　#荷葉邊×鈕扣

襪子
（短襪）

長度在腳踝上面一點的襪子。因為襪子的長度有所限制，請仔細挑選裝飾配件吧。穿上鞋子後幾乎看不到襪子的圖案，所以要增加荷葉邊或蕾絲，以凸顯存在感。

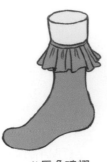
#灰色碎褶

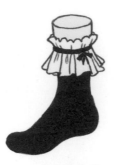
#白色荷葉邊

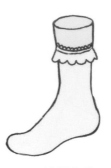
#清純白色

#黑色蕾絲

#粉米色

#黑白色調

#花形荷葉邊

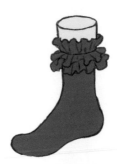
#3層荷葉邊

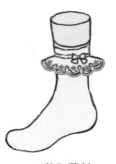
#花形蕾絲

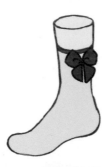
#蝴蝶結點綴

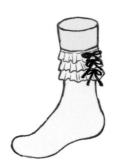
#3層蝴蝶結

#花朵圖案灰色調

#玫瑰圖案

#花朵圖案

#荷葉邊裝飾

#薄紗材質

襪子（長襪）

長襪包含完整包覆小腿的長筒襪，還有延伸至大腿的膝上襪。由於襪子長度較長，可以在圖案、裝飾數量或裝飾物尺寸上做變化。

#蕾絲裝飾

#迷你蝴蝶結

#長蝴蝶結

#背面白色蝴蝶結

#菱格紋

#三條紋

#哥德蘿莉風

#蝴蝶結裝飾

#網襪

#條紋

#3層蝴蝶結

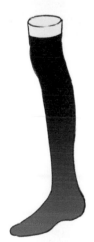
#漸層色調

鞋子

女僕裝的特徵是服裝與鞋底高度、鞋跟之間的平衡，楦頭是尖的還是圓的，以及鞋帶款式的變化。衣服的輪廓愈大，腳部就要畫得更有分量感。

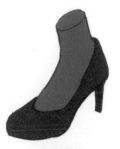
#高跟鞋

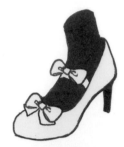
#白色蝴蝶結鞋帶

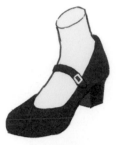
#腳背鞋帶

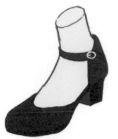
#腳踝鞋帶

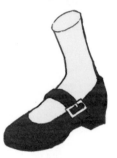
#瑪麗珍鞋

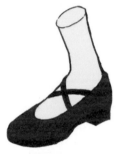
#交叉型鞋帶

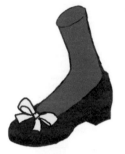
#腳尖單一裝飾

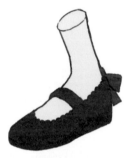
#腳跟蝴蝶結

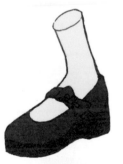
#皮帶蝴蝶結

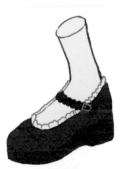
#小荷葉邊

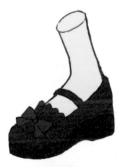
#碎褶＆蝴蝶結

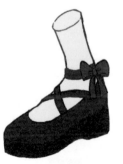
#側蝴蝶結

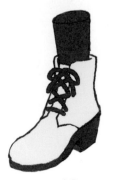
#白靴

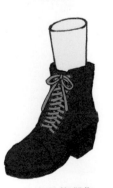
#交叉綁帶靴

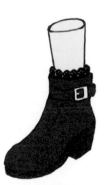
#短馬靴

#反折造型

護士服

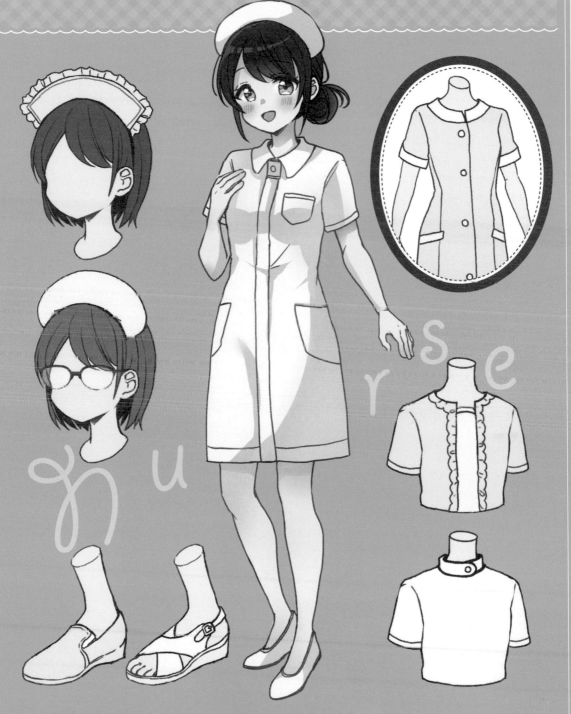

yu nurse

護士服

基本款

#整潔感
#白色
#連身裙

About & History

現代的護士服和醫用手術服都固定採用白色,其實醫療服裝只有100多年的歷史。最初是為了徹底執行公共衛生,才會選擇可立即看出髒污的白色作為基本用色。日本明治時期以後,護士服隨著西式服裝的普及化而被廣泛使用。護理師的制服有連身款也有上下分開款,款式相當多樣化。

基本款護士帽。特徵是完全沒有皺褶的整齊張力感,需要沿著頭形畫出曲線。

將袖口加寬,以增加肩膀和手臂的可活動範圍。袖子的形狀是直線型,以精簡的設計呈現經典感。

為了呈現制服的機能性,在胸部加上口袋,腰部左右兩側也有口袋。護士服很注重簡約感與實用性。

不一定要使用純白色,奶油色、米白色、粉嫩色也適合喔!

護理師工作時經常走動,因此緩衝性、穿脫方便性是必備條件。有點高度的鞋跟可以增加造型感。

Side

護士帽的側面看起來很
像弓的曲線。戴在頭頂
前面一點的地方，露出
漂亮的瀏海。

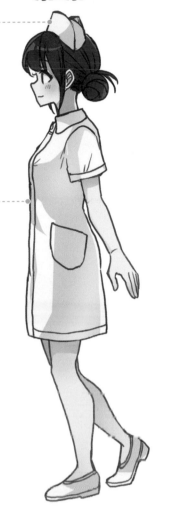

Zoom

基本上護士服都很整
齊，材質的手感較硬
挺。所以有腰部曲線的
地方也不易產生皺褶。

Back

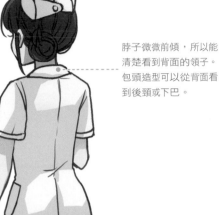

脖子微微前傾，所以能
清楚看到背面的領子。
包頭造型可以從背面看
到後頸或下巴。

進身裙的輪廓是A字型
但因為材質本身很硬挺，
裙底從後面看起來沒有散
開的感覺。

Point 護士服的配件介紹

🔵 上衣

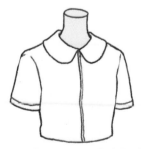

護士服看起來很簡約，優點是很容易
增加口袋，或是添加裝飾配件。

🔵 護士帽

帽子加寬時，要搭配簡單的髮型；帽
子比較窄時則要調整髮型，以做出統
一感。

🔵 鞋子

護士鞋穿脫方便，而且穩定性很高。
請搭配絲襪或無鬆緊設計的襪子。

基本款 × 經典

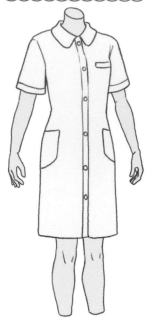

#多功能口袋　#I字型

基本款 × 少女風

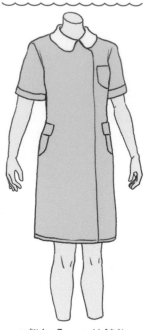

#粉紅色　#拉鍊款

基本款 × 粉嫩色系

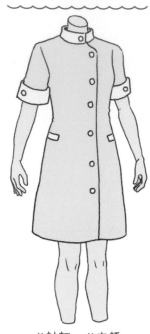

#袖扣　#立領

基本款 × 夏季

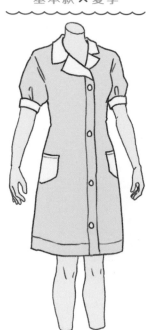

#拿破崙領　#水藍色

基本款 × 上下分開式

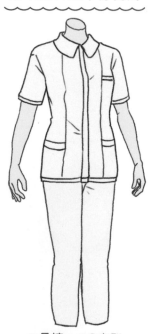

#長褲　#I字型

基本款 × 歐風

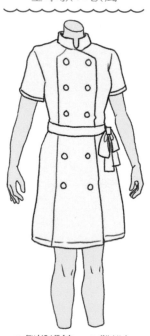

#側蝴蝶結　#雙排扣

大部分的護士服是連身款式，但也有上下分開的款式。制服配件愈少，愈要在基礎設計中加入更多裝飾，或是調整領子或袖子的形式。

基本款 × 復古風

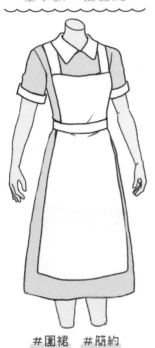

#圍裙　#簡約

基本款 × 藏青色

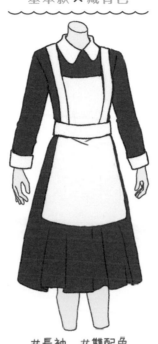

#長袖　#雙配色

基本款 × 優雅

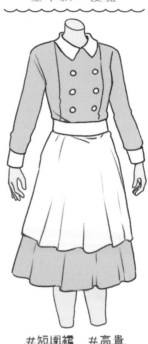

#短圍裙　#高貴

基本款 × 淑女風

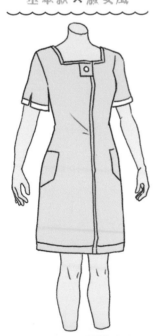

#方領　#裙襬線條

基本款 × 清純風

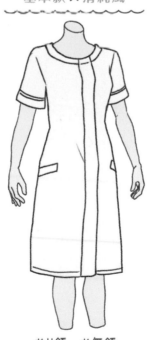

#U領　#無領

基本款 × 流行

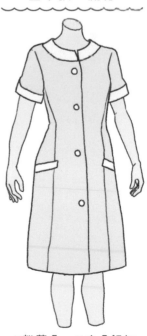

#粉黃色　#白色鈕扣

Arrange 可愛篇

基本款

裝飾變化

閃閃發亮的純白護士！

#雙排扣　#褶皺

將簡約的連身型護士服改成上下分開的款式。不採用經典的褲裝款式，大膽活用裙裝提升可愛形象。請刻意呈現衣服的輪廓線條，並且增加裝飾。

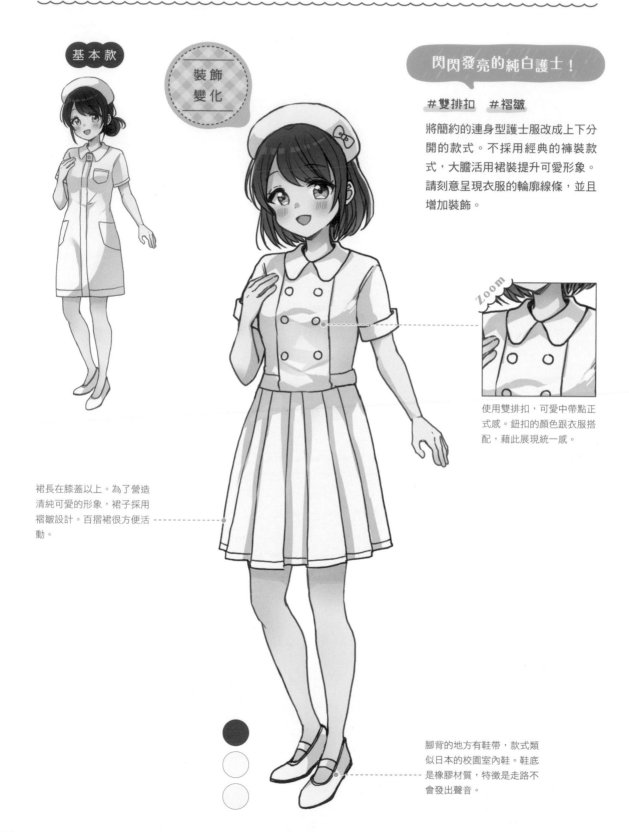

使用雙排扣，可愛中帶點正式感。鈕扣的顏色跟衣服搭配，藉此展現統一感。

裙長在膝蓋以上。為了營造清純可愛的形象，裙子採用褶皺設計。百摺裙很方便活動。

腳背的地方有鞋帶，款式類似日本的校園室內鞋。鞋底是橡膠材質，特徵是走路不會發出聲音。

44

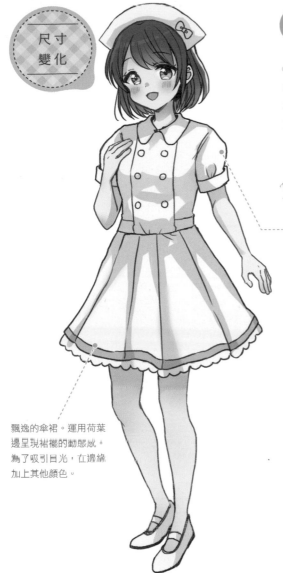

尺寸
變化

軟綿綿的大小姐護士！

#A字裙　#荷葉邊

裙底的荷葉邊讓裙襬更有動態感。以同樣的方式增加上衣袖子的厚度，就能跟下半身衣服取得平衡。藉由澎澎裙展現女孩子的氣質。

澎澎袖的長度較短，感覺不會太沉重。縮起的袖口讓手臂看起來更細。

飄逸的傘裙。運用荷葉邊呈現裙襬的動態感。為了吸引目光，在邊緣加上其他顏色。

顏色
變化

採用粉紅底色，並在領子、上半身袖口、下半身裙襬加入白色以轉換顏色，增添可愛甜美感。

甜美的粉色護士！

#粉嫩色　#雙配色

「白衣天使」是護理師的代名詞，但我們也可以大膽嘗試不一樣的顏色。這裡選用華麗的粉紅色。降低顏色的彩度，避免過於休閒，使用粉色調讓整體看起來更高雅。

經典╳可愛篇

#A字裙　#米白色

粉紅色╳可愛篇

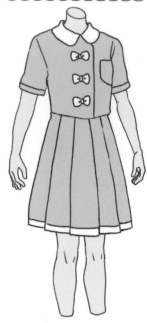

#白色蝴蝶結　#粉紅色

淑女風╳可愛篇

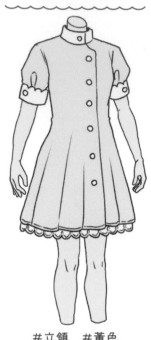

#立領　#黃色

冰藍色╳可愛篇

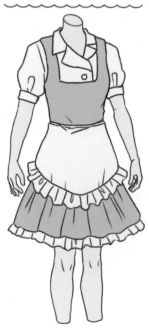

#圍裙　#拿破崙領

經典復古╳可愛篇

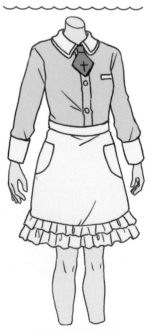

#十字架　#雙層荷葉邊

迷人╳可愛篇

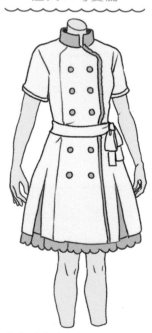

#粉紅色鈕扣　#白色蝴蝶結

為了營造出可愛的少女形象，需要在色調、鈕扣類型、荷葉邊的款式上多下功夫。配件較少的服裝不只要增加裝飾性，還要增加更多配件。

少女風 × 可愛款

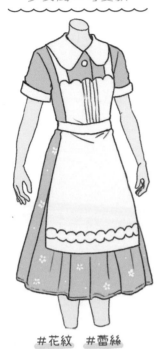

#花紋 #蕾絲

和風 × 可愛款

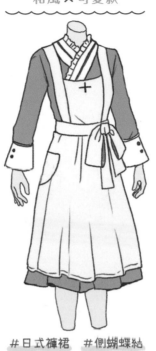

#日式褲裙 #側蝴蝶結

復古 × 可愛款

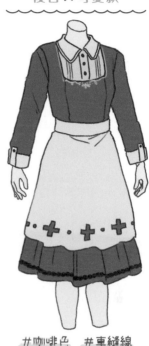

#咖啡色 #車縫線

偶像 × 可愛款

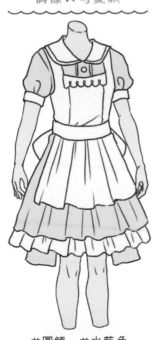

#圓領 #水藍色

森林少女 × 可愛款

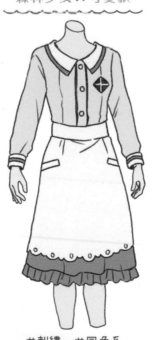

#刺繡 #同色系

水手服 × 可愛款

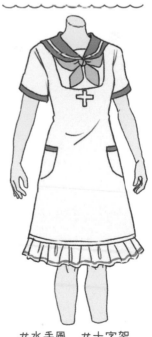

#水手風 #十字架

基本款

裝飾
變化

動作俐落的可靠護士！

#緊身褲　#貼身

為了呈現方便活動又率性的形象，大膽採用短版的裙子。穿上灰米色的緊身褲，打造成熟的造型。鞋子和護士帽則採用精簡的設計。

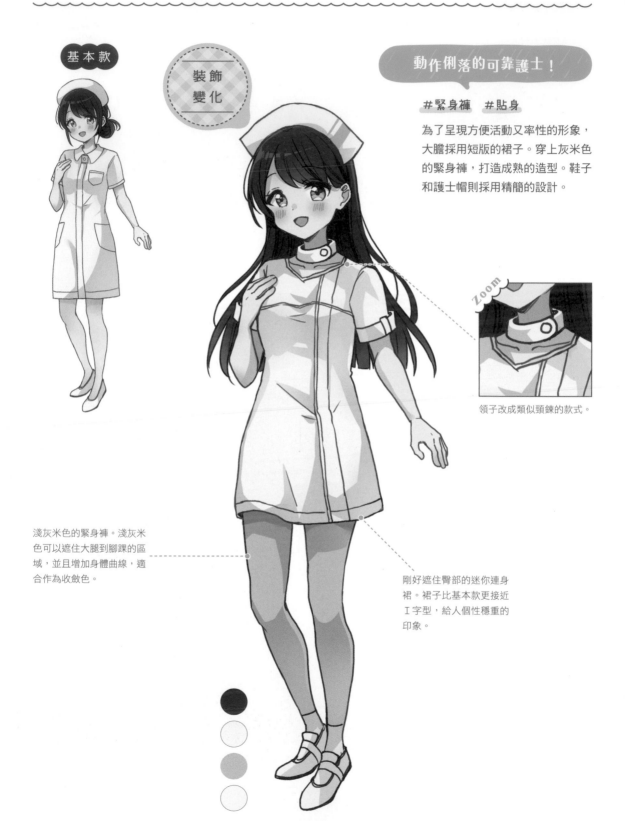

Zoom

領子改成類似頸鍊的款式。

淺灰米色的緊身褲。淺灰米色可以遮住大腿到腳踝的區域，並且增加身體曲線，適合作為收斂色。

剛好遮住臀部的迷你連身裙。裙子比基本款更接近Ｉ字型，給人個性穩重的印象。

令人心跳加速的性感護士！

#袒胸裝　#無袖

基本的輪廓跟裝飾變化款差不多，只要加入袒胸式的服裝設計，改掉腿部的造型，就能迅速打造截然不同的形象。雖然肌膚裸露度較高，但長髮可以取得視覺平衡。

Zoom

在袒胸裝的區塊畫出鏤空設計。戒指般的領子連著衣服，因此裸露度不會太高，還能當作一大亮點。

短裙配裸腿是性感風格的必備元素，顯緻貼身的衣服輪廓，非常適合短版的下半身造型。

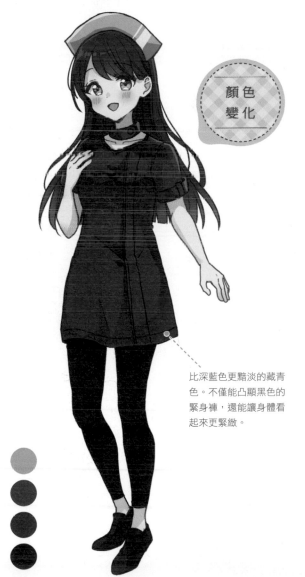

顏色變化

比深藍色更黯淡的藏青色。不僅能凸顯黑色的緊身褲，還能讓身體看起來更緊緻。

清新聰明的護士！

#藏青色　#自然不刻意

護士服和緊身褲都使用藏青或黑色之類的低調色系。即使顏色數量增加，只要降低顏色的鮮豔度，就不會影響到整體的統一性。它的特色在於看起來比白色短裙更有型。

短裙 × 酷帥款

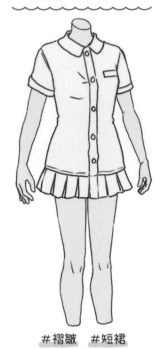

#褶皺　#短裙

敞開 × 酷帥款

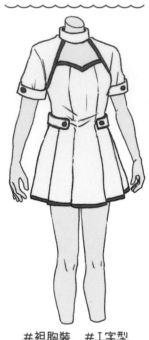

#袒胸裝　#Ｉ字型

摩登 × 酷帥款

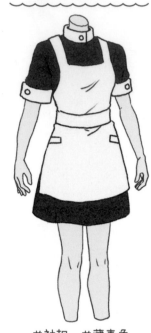

#袖扣　#藏青色

強弱變化 × 酷帥款

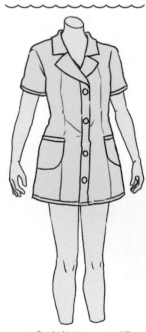

#拿破崙領　#短裙

經典 × 酷帥款

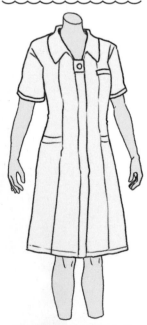

#及膝裙　#標準衣領

造型感 × 酷帥款

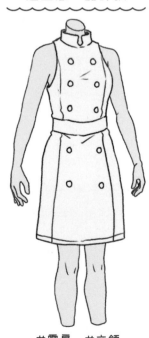

#露肩　#立領

繪製沉穩的酷帥造型時，要記得加入更多設計。不要增加裝飾，而是應該減少數量並加以凸顯。這麼做才能保持酷帥的形象，同時展現設計的變化性。

軍服 × 酷帥款

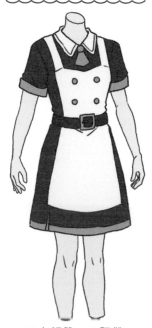

#小領帶　#腰帶

泳衣 × 酷帥款

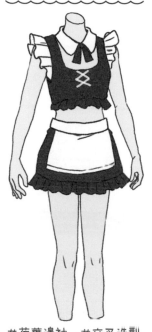

#荷葉邊袖　#交叉造型

女僕 × 酷帥款

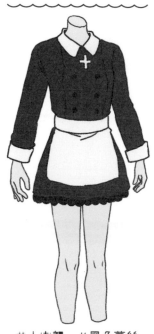

#十字架　#黑色蕾絲

旗袍 × 酷帥款

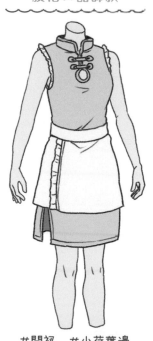

#開衩　#小荷葉邊

迷彩 × 酷帥款

#鶯色　#黑色褲襪

魔女 × 酷帥款

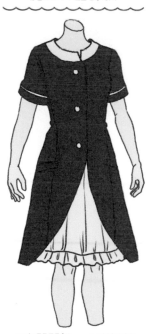

#中間開衩　#車縫線

基本款

裝飾變化

夢幻可愛的浪漫護士！

#直條紋 #愛心

構思裝飾或色調以外的其他設計，採用條紋圖案。搭配清新的天藍色，襯托出白色線條。衣服的上半身很合身，但裙子刻意畫成曲線，藉此營造輕盈感。

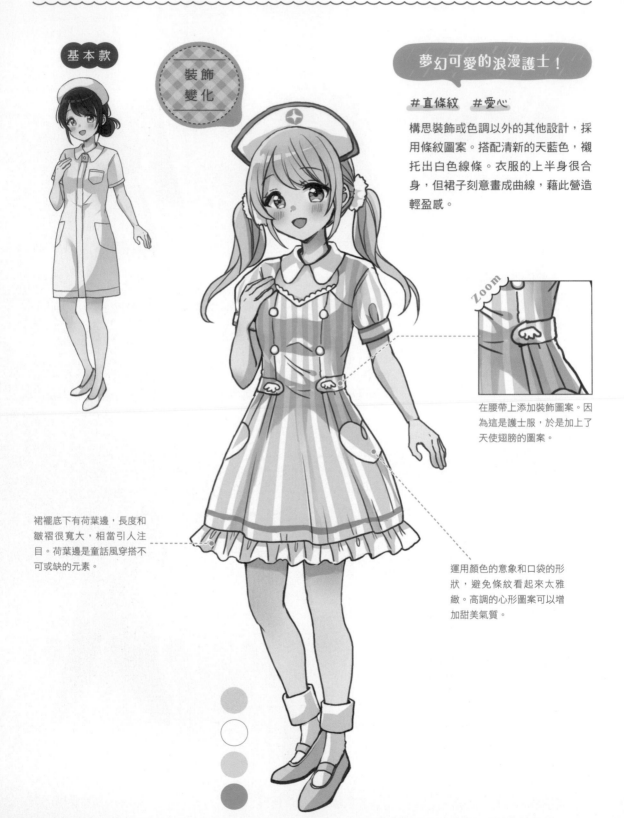

Zoom

在腰帶上添加裝飾圖案。因為這是護士服，於是加上了天使翅膀的圖案。

裙襬底下有荷葉邊，長度和皺褶很寬大，相當引人注目。荷葉邊是童話風穿搭不可或缺的元素。

運用顏色的意象和口袋的形狀，避免條紋看起來太雅緻。高調的心形圖案可以增加甜美氣質。

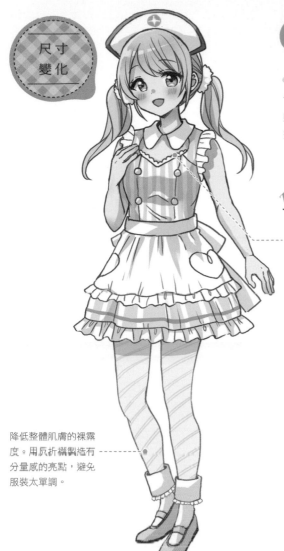

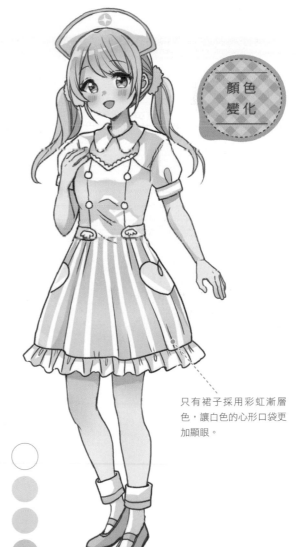

尺寸變化

抓住目光的圍裙護士!

#後綁蝴蝶結　#襪子

依照連身裙的樣式,加上半身圍裙。在後面畫上大大的蝴蝶結,從正面觀看時,蝴蝶結在裙襬後方微微露出,呈現若隱若現的絕妙長度。胸口和襪子上還加了小荷葉邊。

Zoom

在胸口加上圓弧形的小荷葉邊,在袒胸造型周圍製造華麗感。不增加布料面積,而是利用裝飾品補足設計。

降低整體肌膚的裸露度。用反折襪製造有分量感的亮點,避免服裝太單調。

顏色變化

只有裙子採用彩虹漸層色,讓白色的心形口袋更加顯眼。

彩虹色糖果護士!

#漸層色調　#不對稱

彩虹色的漸層裙。不使用單一顏色,而是藉由漸層色或雙配色來改變服裝的形象。藉由不同顏色的髮圈,做出左右不對稱的效果。

冰藍色✕童話款

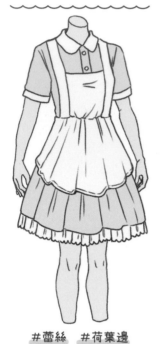

#蕾絲　#荷葉邊

優雅✕童話款

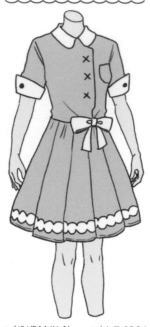

#蝴蝶結裝飾　#袖子設計

高貴✕童話款

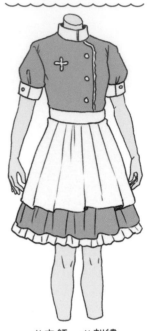

#立領　#刺繡

花朵✕童話款

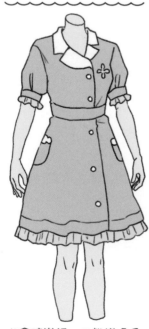

#拿破崙領　#粉嫩色系

甜美白✕童話款

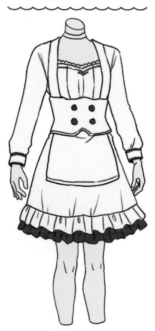

#馬甲　#紅酒粉紅

淑女風✕童話款

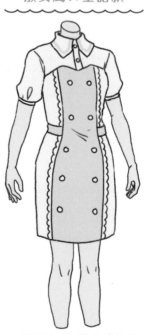

#Ｉ字型　#荷葉邊線條

多樣化的顏色是童話風設計的趣味之處。只要統一色調，就能在整個服裝中使用多種顏色。請藉由配件來轉換顏色，或是加入一些強調色。

蘿莉塔 × 童話款

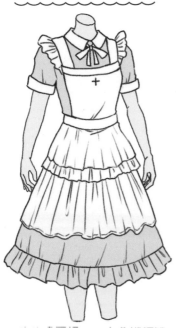

#荷葉邊圍裙　#白色蝴蝶結

哥德蘿莉 × 童話款

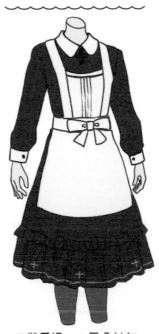

#雙層裙　#黑色袖扣

愛麗絲 × 童話款

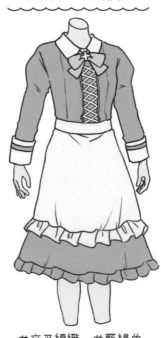

#交叉編織　#藍綠色

魔法少女 × 童話款

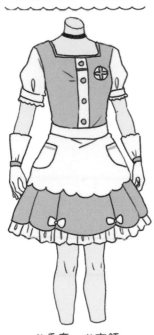

#手套　#方領

水手 × 童話款

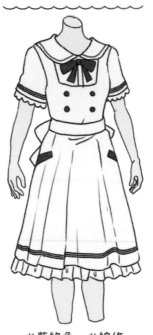

#藍綠色　#線條

夢幻可愛 × 童話款

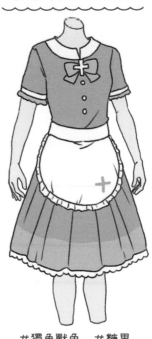

#獨角獸色　#糖果

有領

有領子的護士服可以加深個性認真或衣著正式的印象。領子露出一點內搭衣,或是統一裝飾品或色調,呈現出一致的形象吧!

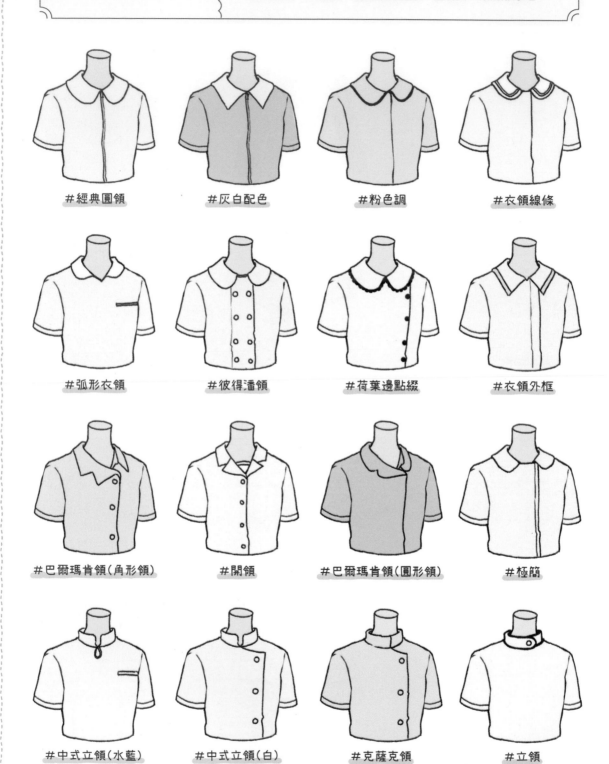

#經典圓領　　#灰白配色　　#粉色調　　#衣領線條

#弧形衣領　　#彼得潘領　　#荷葉邊點綴　　#衣領外框

#巴爾瑪肯領(角形領)　　#開領　　#巴爾瑪肯領(圓形領)　　#極簡

#中式立領(水藍)　　#中式立領(白)　　#克薩克領　　#立領

無領

沒有領子的上衣往往給人比較休閒的感覺。如果想要保留正式感，可利用裝飾或圖案點綴，並且加以凸顯，做出華麗的服裝。

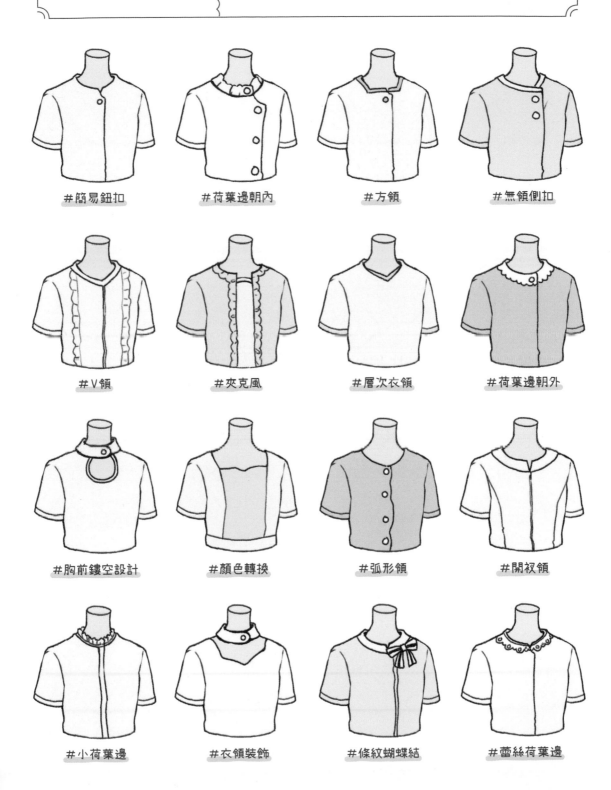

#簡易鈕扣　　　#荷葉邊朝內　　　#方領　　　#無領側扣

#V領　　　#夾克風　　　#層次衣領　　　#荷葉邊朝外

#胸前鏤空設計　　　#顏色轉換　　　#弧形領　　　#開衩領

#小荷葉邊　　　#衣領裝飾　　　#條紋蝴蝶結　　　#蕾絲荷葉邊

袖子
（短袖）

長袖的白色護士服很容易被弄髒。所以通常護理師一整年都穿短袖制服。雖然短袖的造型變化較少，還是能藉由形狀不同的袖口來做變化。

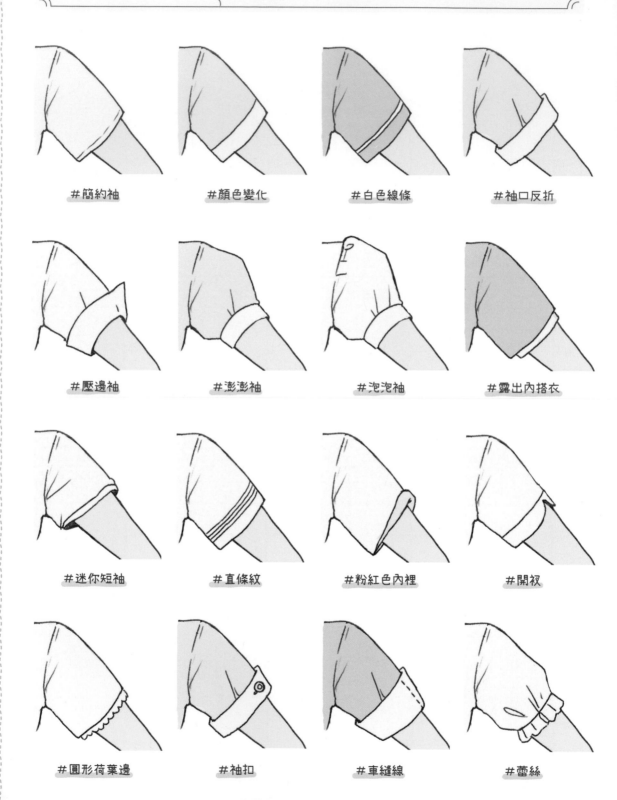

#簡約袖

#顏色變化

#白色線條

#袖口反折

#壓邊袖

#澎澎袖

#泡泡袖

#露出內搭衣

#迷你短袖

#直條紋

#粉紅色內裡

#開衩

#圓形荷葉邊

#袖扣

#車縫線

#蕾絲

袖子
（長袖）

說到護士服就一定會想到經典的短袖款式，不過當然也有人會穿長袖款。請試著將袖子加厚，在袖口加上裝飾，畫出短袖無法呈現的造型。

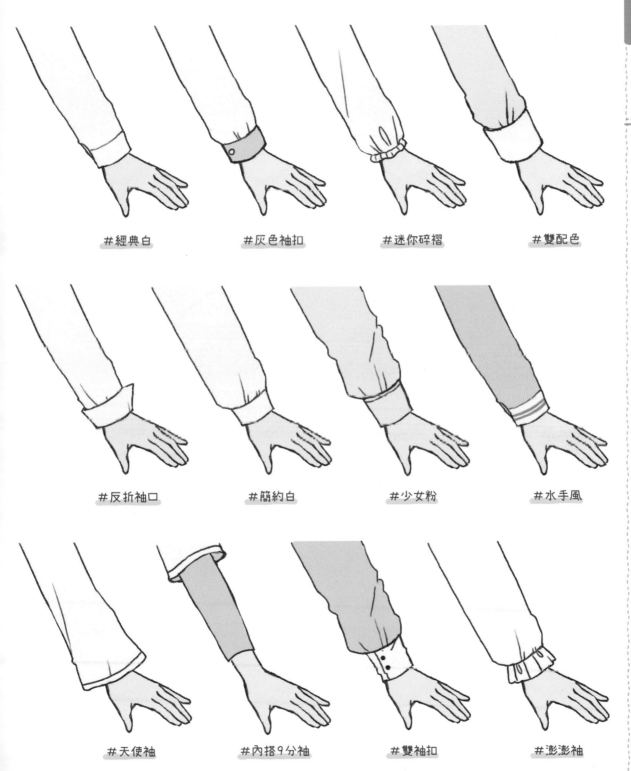

#經典白　　　　　#灰色袖扣　　　　　#迷你碎褶　　　　　#雙配色

#反折袖口　　　　#簡約白　　　　　#少女粉　　　　　#水手風

#天使袖　　　　　#內搭9分袖　　　　#雙袖扣　　　　　#澎澎袖

護士帽

現在幾乎看不到護士帽了。但護士帽可以說是護士服的象徵，在插畫中是不可或缺的物件。

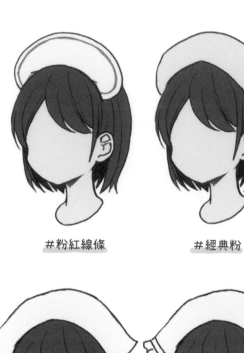

\#粉紅線條

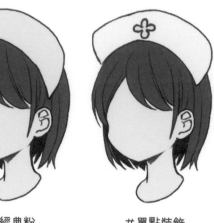

\#經典粉

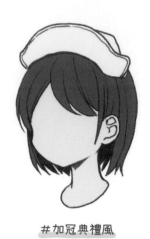

\#單點裝飾

\#加冠典禮風

\#大尺寸

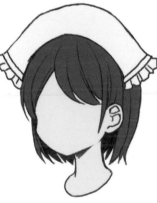

\#邊緣荷葉邊

\#圖案設計

\#蝴蝶結點綴

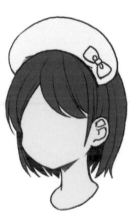

\#灰色邊角

\#髮箍造型

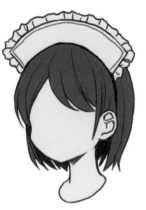

\#粉紅色荷葉邊

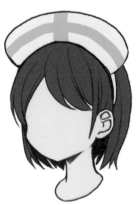

\#十字架設計

眼鏡

眼鏡可以大幅改變臉部形象。請試著運用鏡框的形狀或材質，鏡片外框的協調性或整體色調，設計出屬於自己的獨特的眼鏡。

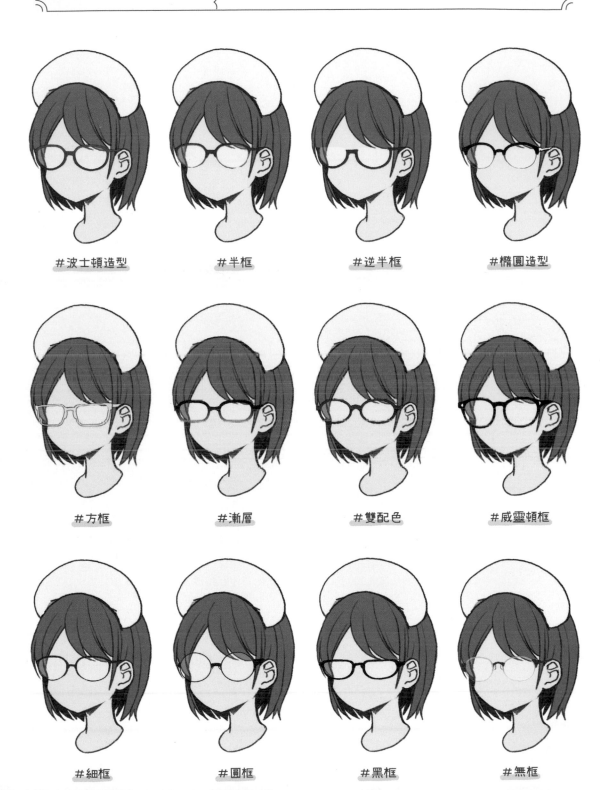

#波士頓造型　　#半框　　#逆半框　　#橢圓造型

#方框　　#漸層　　#雙配色　　#威靈頓框

#細框　　#圓框　　#黑框　　#無框

護士鞋

不同場合穿的護士鞋有不同的用途。挑選鞋子的重點有很多，比如穿脫的方便性，是否方便行走，或是站著工作不容易累……請配合鞋子的用途，設計出合適的鞋款。

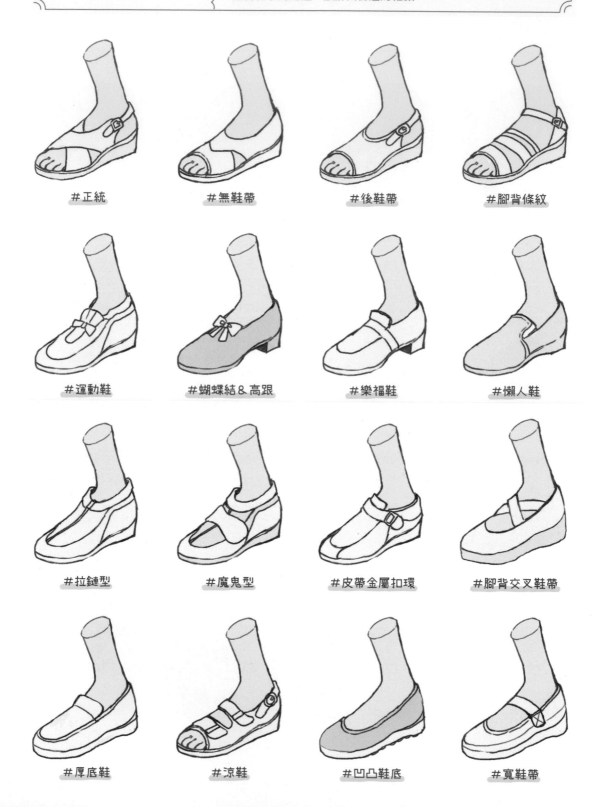

#正統　　　　#無鞋帶　　　　#後鞋帶　　　　#腳背條紋

#運動鞋　　　#蝴蝶結&高跟　　#樂福鞋　　　　#懶人鞋

#拉鏈型　　　#魔鬼型　　　　#皮帶金屬扣環　　#腳背交叉鞋帶

#厚底鞋　　　#涼鞋　　　　　#凹凸鞋底　　　　#寬鞋帶

制服

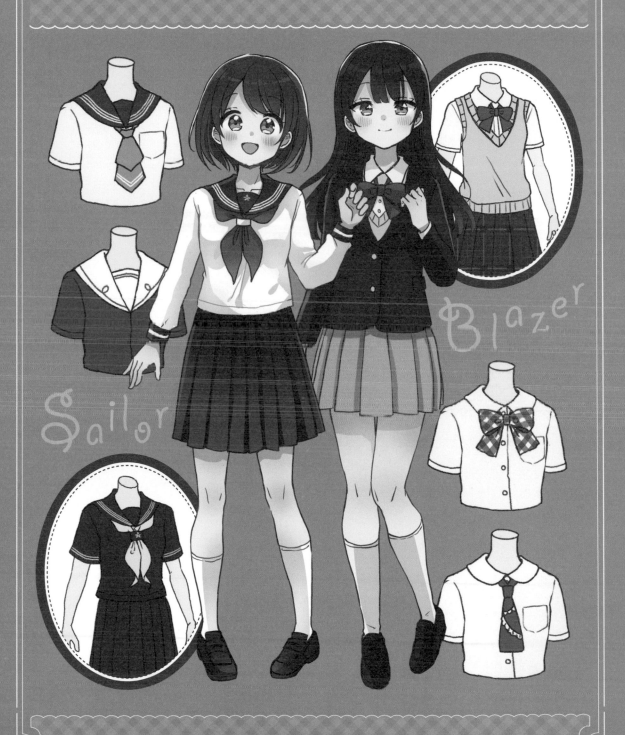

Sailor

Blazer

水手服

About & History

水手服起源於英國海軍的服裝設計。
歐洲各國採納水手服設計後成為一種
流行，英國國內孩童也經常穿著。日
本的女校大約從1920年開始採用水
手服設計。在日本人逐漸習慣穿著西
式服裝的時代下，比和服更好活動的
水手服成為很受歡迎的制服款式。

胸前布料又稱為前領。前領
通常會繡上校徽之類的刺繡
圖案。請嚴選出車縫線的顏
色。

為了增加白色袖子的變化
感，在藏青色的袖口上添加
白色線條，手腕看起來真
美。

將三角領巾左右分開綁起
來。水手衣領下方的領巾呈
現鬆鬆的感覺，藉此襯托領
子。

一起用心設計
每一個配件吧！
不同顏色或形狀可以
做出很大的變化喔。

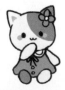

白色長襪。拉直穿好的襪子
可以呈現出整齊感。白襪搭
配黑色樂福鞋，營造清純的
氣質。

Side

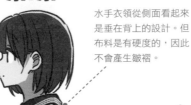

水手衣領從側面看起來是垂在背上的設計。但布料是有硬度的，因此不會產生皺褶。

Zoom

領巾從側面看起來，呈現微微往前垂落的樣子。請依據領巾垂下的長度米計算描繪身體曲線。

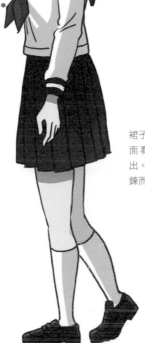

Back

從背後觀察上衣，可以看出布料的張力。衣服沿著肩胛骨或其他骨骼形成皺褶。

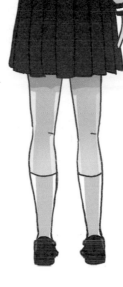

裙子有側拉鍊，後面看起來微微突出。左側因為有拉鍊而特別明顯。

Point

水手服的配件介紹

● 衣領

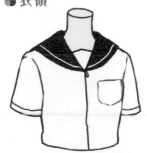

不同地區的水手服衣領各有不同。領子上有採用各式各樣的線條數量或顏色。請找出自己喜歡的樣式吧！

● 蝴蝶結

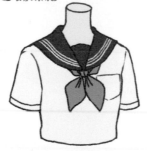

一個三角領巾就能綁出蝴蝶結或領帶的形狀，綁法有無限多種。胸針也可以作為點綴。

● 鞋子

制服搭配的經典鞋款是樂福鞋。樂福鞋也很適合搭配西裝外套，但搭配水手服更顯清純。

基本款 × 王道夏裝

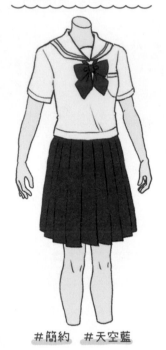

#簡約 　#天空藍

基本款 × 夏季風格

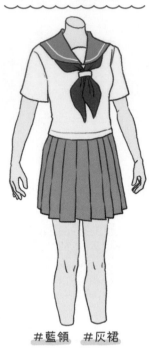

#藍領 　#灰裙

基本款 × 清新

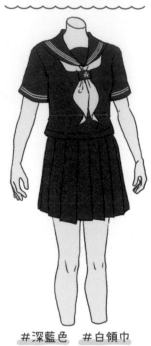

#深藍色 　#白領巾

基本款 × 藏青色

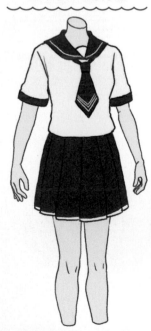

#藍領帶 　#白色線條

基本款 × 復古色

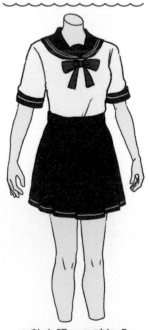

#紮衣服 　#暗紅色

基本款 × 簡約風

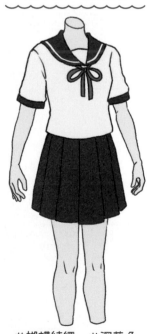

#蝴蝶結繩 　#深藍色

以下是短袖與長袖的設計。短袖造型可以紮衣服，長袖則疊穿外套或毛衣外套，有無限多種穿搭組合。裙褶寬度也是矚目焦點。

基本款 × 多層次

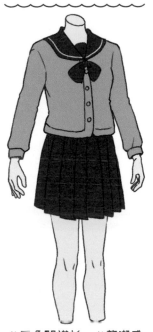

#灰色開襟衫　#整潔感

基本款 × 王道冬裝

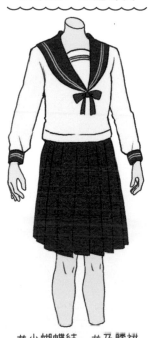

#小蝴蝶結　#及膝裙

基本款 × 變化風格

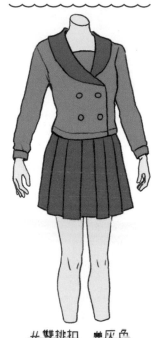

#雙排扣　#灰色

基本款 × 水手少女風

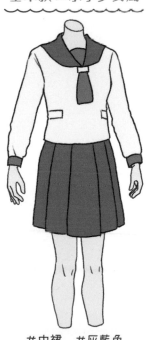

#中裙　#灰藍色

基本款 × 大小姐

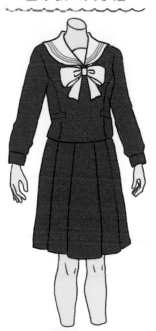

#白色蝴蝶結　#車縫線

基本款 × 氣質高雅

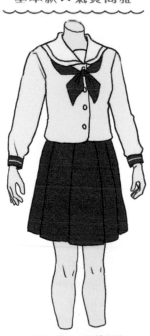

#酒紅色　#前排扣

西裝制服 基本款

#姐姐風
#西裝外套
#毛衣

About & History

有關西裝制服的起源,大致可分為英國運動服飾與波蘭軍服。日本在1960年代後半期首次將西裝外套引進作為學校制服。西裝制服比水手制服更受關注的原因,在於容易穿脫及多層次穿搭的功能性,以及方便各間學校進行原創設計的獨立性。多虧如此,現在大家對於西裝制服的認識程度與水手服相當。

雖然西式套裝往往給人成熟大人感,但只要在胸前以蝴蝶結點綴就能增加華麗感。

西裝外套的版型本來就比較寬鬆,在裡面穿上有厚度的毛衣也不會影響上半身的外觀。

藏青色外套讓上半身感覺較收斂,淺米色的裙子則是溫婉柔和的顏色。

西裝制服跟孩子氣的水手服不一樣,看起來瞬間變成熟了!

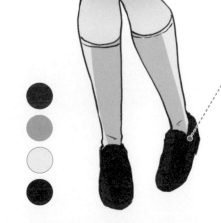

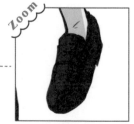

褐色的樂福鞋很顯色,腳看起來有輕盈感。配白襪不僅不突兀,還能製造穩重感。

Zoom

Side

Back

西式制服的衣領不同於
水手服，外套緊貼著頸
部。特徵是襯衫只露出
一小截，可以清楚看到
脖子。

外套的領子沿著身體貼
合。領子並非柔軟材
質，所以不會產生皺
褶，也不會翻起來。

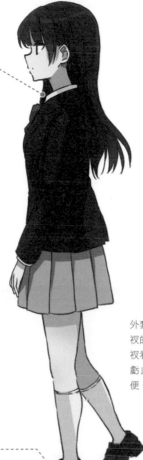

外套後方有一個稱為開
衩的部分，可以透過開
衩看到內層的衣服。多
虧此設計讓行動史方
便。

穿著有跟的鞋子時，腳跟
從側面看起來比較高。囚
此小腿比較用力，比正常
狀態更飽滿。

Point

西裝的配件介紹

◉ 蝴蝶結

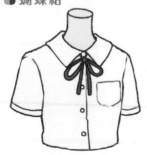

西裝的內層是襯衫，通常會在脖子周
圍戴上可拆式蝴蝶結或領帶。

◉ 口袋

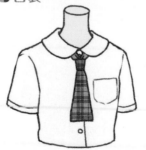

西裝的襯衫大多有附口袋。口袋是套
裝造型特有的功能性配件。

◉ 裙子

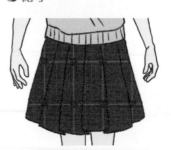

西裝制服裙除了有必備的素面款之
外，還有各式各樣的圖樣變化。請注
意裙子與外套的長度。

基本款×同色系

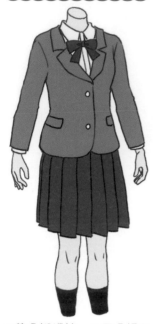

#藍色蝴蝶結 #灰色裙子

基本款×顏色變換

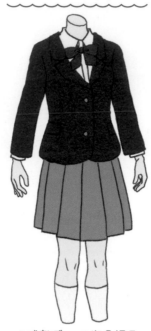

#成熟感 #米色裙子

基本款×藍色調

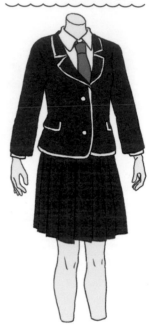

#白色邊緣線 #格紋

基本款×成熟灰

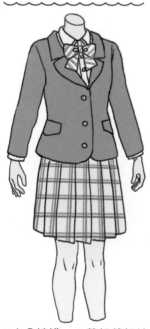

#白色褲襪 #蘇格蘭格紋

基本款×現代感

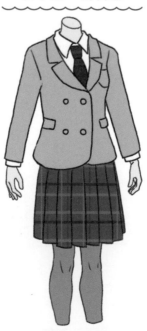

#領帶 #雙排扣

基本款×少女風

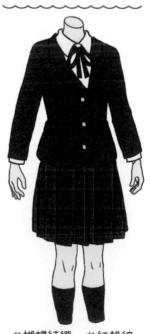

#蝴蝶結繩 #紅格紋

西裝制服與水手制服的不同之處在於，西裝制服多了一件外套，而且還有背心連身裙的款式。請善用西裝外套
獨有的優點，設計出多種裙子與襯衫搭配吧！

基本款×背心連身裙

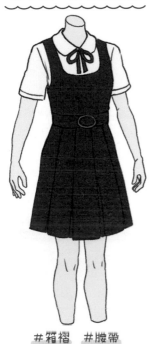

#箱褶　#腰帶

基本款×清新灰

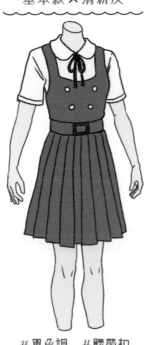

#單色調　#腰帶扣

基本款×自然感

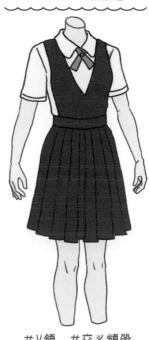

#V領　#交叉領帶

基本款×淑女風

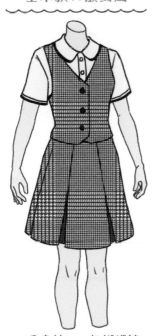

#千鳥紋　#無蝴蝶結

基本款×青春

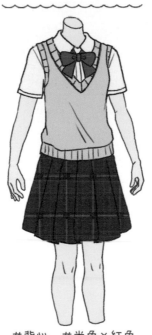

#背心　#米色×紅色

基本款×資優生

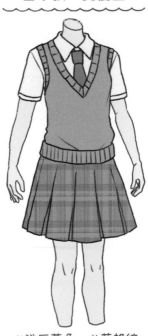

#淺灰黃色　#藍格紋

創意造型

Arrange 可愛篇

基本款

裝飾變化

清新的水手服造型!

＃雙馬尾　＃蝴蝶結

為了營造輕盈的形象,將胸前布料改成白色,裙襬也加上白色線條和荷葉邊,呈現自然不造作的感覺。將襪子加長,增加整體的白色面積,畫出清新不沉重的主題風格。

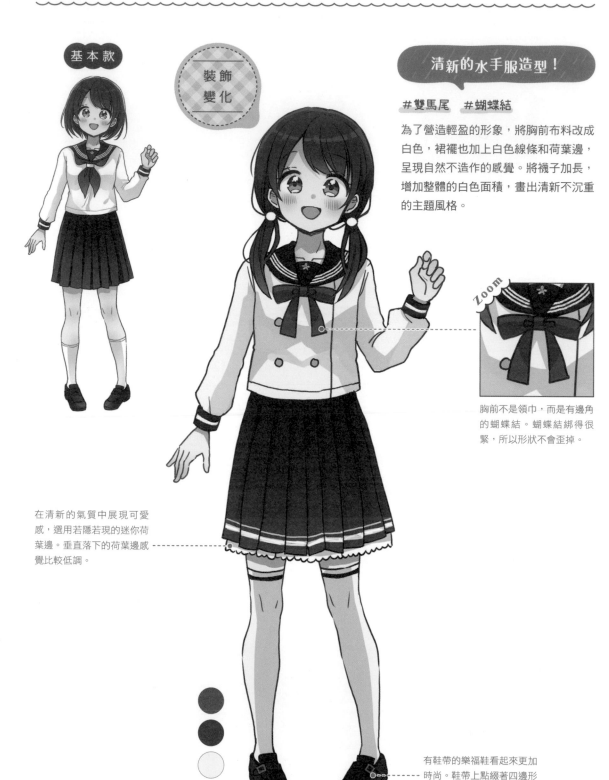

Zoom

胸前不是領巾,而是有邊角的蝴蝶結。蝴蝶結綁得很緊,所以形狀不會歪掉。

在清新的氣質中展現可愛感,選用若隱若現的迷你荷葉邊。垂直落下的荷葉邊感覺比較低調。

有鞋帶的樂福鞋看起來更加時尚。鞋帶上點綴著四邊形的皮帶扣。

尺寸
變化

軟綿綿的餅乾造型！

#設計剪裁　#裙襬荷葉邊

上衣正面大膽採用餅乾式剪裁。餅乾式剪裁比直式剪裁更華麗柔和。為了展現設計的一致感而保留荷葉邊，縮短裙長以增加輕盈感。

上衣是前面交疊的穿法。因為是雙排扣設計，不必擔心衣服捲起來。運用設計剪裁來提升少女感。

Zoom

迷你裙將絕對領域發揮到極致。低調的荷葉邊是絕妙搭配，再加上襪了的線條，將視線集中在大腿。

顏色
變化

以暗沉顏色為主色時，選擇同色系的強調色，感覺比較舒適。顏色之間沒有衝突感，看起來很自然。

低調的大小姐造型

#優雅　#謙虛

磚瓦色的領子是以褐色、紅色、紫色混合而成的複雜顏色。領子、袖口、裙子採用深色，蝴蝶結的顏色略淺，上衣也不是純白色，而是有點暗沉的米白色。只要呈現出色調的一致感，就能瞬間改變服裝的印象。

夏季水手服×可愛款

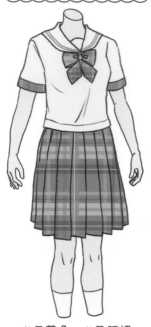

#天藍色　#及膝裙

小荷葉邊水手服×可愛款

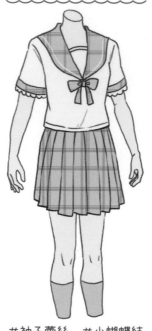

#袖子蕾絲　#小蝴蝶結

少女水手服×可愛款

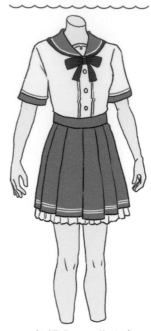

#粉褐色　#荷葉邊

法式水手服×可愛款

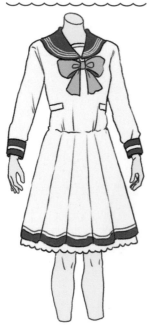

#連身型　#男性風格綠

平成粉色水手服×可愛款

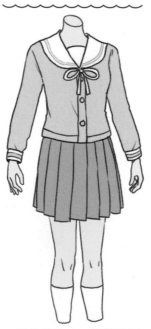

#粉色毛衣　#蝴蝶結繩

優雅水手服×可愛款

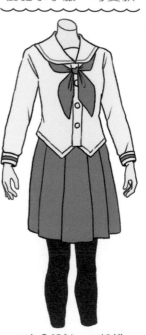

#衣角設計　#褲襪

左邊是水手服、右邊是西式制服的可愛款造型變化。將相同的圖案、裝飾或配件放在不同地方，就能呈現截然不同的形象。修改既有的版型，或是在衣服的輪廓上增加變化，看起來也很可愛喔！

夏季造型 × 可愛款

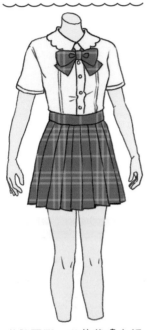

#薄衣服　#荷葉邊衣領

高雅背心連身裙 × 可愛款

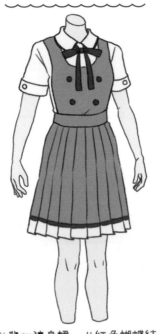

#背心連身裙　#紅色蝴蝶結

雪酪色 × 可愛款

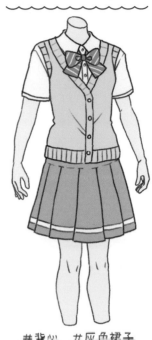

#背心　#灰色裙子

整齊西裝外套 × 可愛款

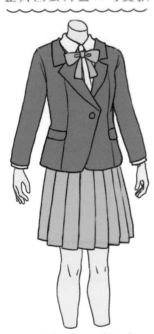

#同色系　#暗淡感

成熟西裝外套 × 可愛款

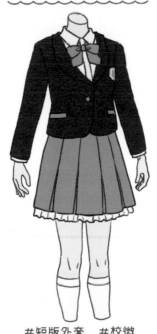

#短版外套　#校徽

淑女西裝外套 × 可愛款

#格紋　#褐色領帶

基本款

裝飾變化

活潑時髦的少女！

#馬尾　#領帶

外套採用深色調，其他配件也搭配同色系顏色。蝴蝶結改成領帶，瞬間增加帥氣感。將外套的扣子打開並刻意露出領帶，展現時尚的形象。

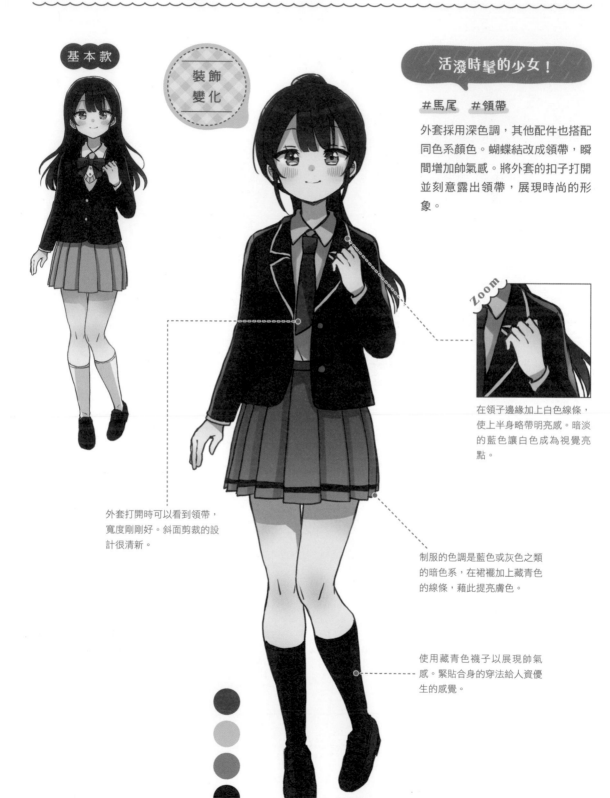

Zoom

在領子邊緣加上白色線條，使上半身略帶明亮感。暗淡的藍色讓白色成為視覺亮點。

外套打開時可以看到領帶，寬度剛剛好。斜面剪裁的設計很清新。

制服的色調是藍色或灰色之類的暗色系，在裙襬加上藏青色的線條，藉此提亮膚色。

使用藏青色襪子以展現帥氣感。緊貼合身的穿法給人資優生的感覺。

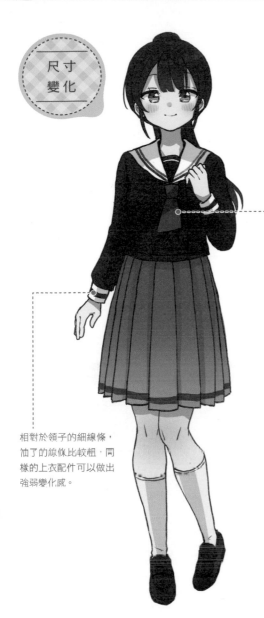

尺寸變化

相對於領子的細線條，袖了的線條比較粗，同樣的上衣配件可以做出強弱變化感。

自然不做作的混搭造型！

#水手衣領　#領帶

西裝外套造型的顏色和領帶保持不變，只在上衣加入水手衣領的混搭風格。在帥氣的西裝形象中，增添水手服的淑女感。服裝長度呈現自然融入的樣子。

Zoom

小尺寸的領帶。沒有圖案、校徽或裝飾搭配，斜面剪裁設計看起來還是很時尚。

顏色變化

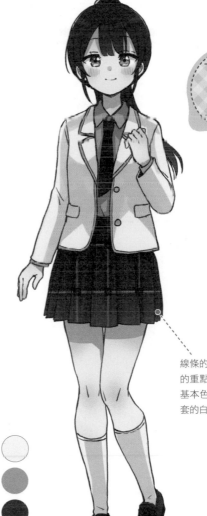

線條的顏色搭配是格紋的重點。這裡使用紅色基本色，並加入西裝外套的白色作為輔助色。

參加喜宴的華麗西裝外套！

#白色西裝外套　#紅格紋

將莊重的西裝外套改成白色，呈現截然不同的形象。以鮮明的黃色線條和扣子強調華麗感。紅色格紋裙與上衣很合襯，足部感覺更輕盈。

經典水手服 × 酷帥款

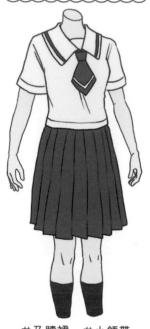

#及膝裙　#小領帶

暗黑可愛水手服 × 酷帥款

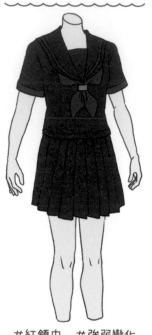

#紅領巾　#強弱變化

正經水手服 × 酷帥款

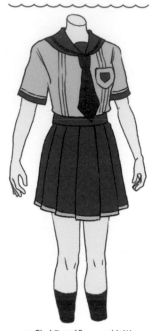

#胸部口袋　#校徽

優雅水手服 × 酷帥款

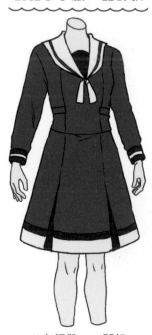

#小領帶　#開衩

秋裝水手服 × 酷帥款

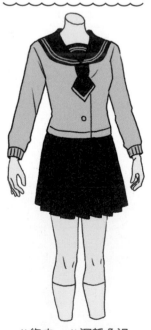

#復古　#沉靜色調

海軍造型水手服 × 酷帥款

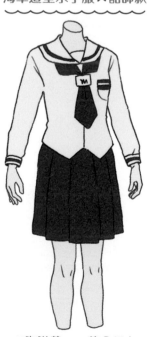

#海洋藍　#藍色領巾

水手服和西裝制服的帥氣造型。為了降低可愛感並呈現穩重形象，採用低飽和度色調。在領巾或領帶等配件中
加入強調色。

運動風西裝 × 酷帥款

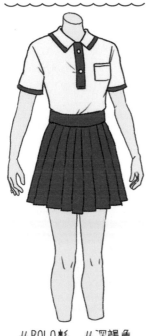

#POLO衫　#深褐色

簡約西裝 × 酷帥款

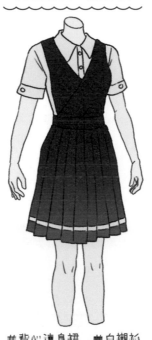

#背心連身裙　#白襯衫

休閒西裝 × 酷帥款

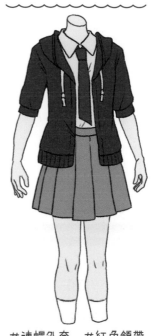

#連帽外套　#紅色領帶

學生會風格西裝 × 酷帥款

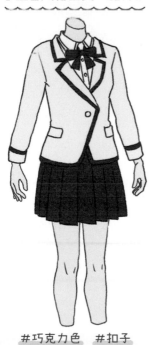

#巧克力色　#扣子

經典西裝 × 酷帥款

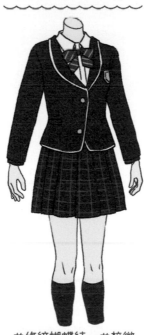

#條紋蝴蝶結　#校徽

合身西裝 × 酷帥款

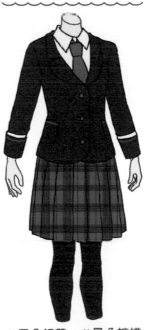

#灰色領帶　#黑色褲襪

基本款

裝飾變化

清純的水藍色！

#荷葉邊　#白色蝴蝶結

制服往往容易給人現代的感覺。這時請試著以粉嫩色調作為主色。減少顏色的數量，有意識地凸顯顏色就行了。髮型也不需要在意校規，可以盡情變化。

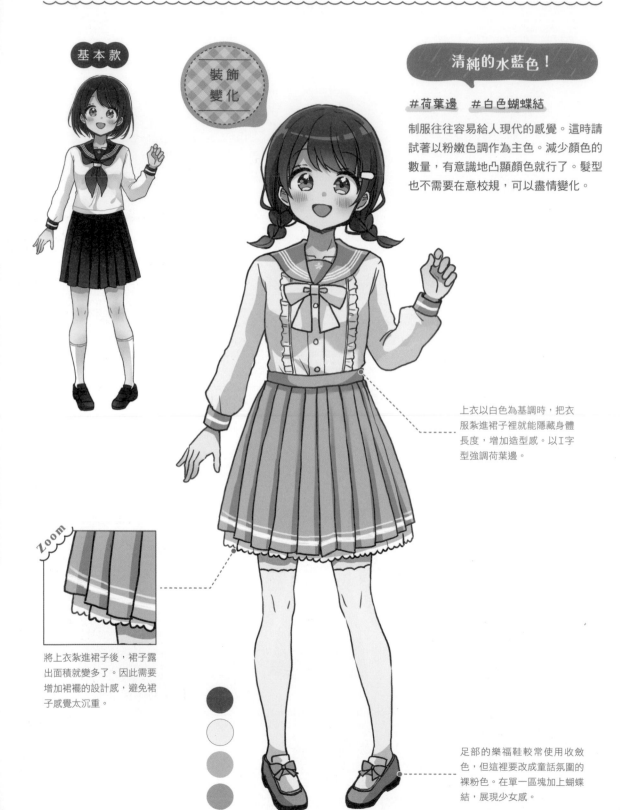

上衣以白色為基調時，把衣服紮進裙子裡就能隱藏身體長度，增加造型感。以I字型強調荷葉邊。

將上衣紮進裙子後，裙子露出面積就變多了。因此需要增加裙襬的設計感，避免裙子感覺太沉重。

足部的樂福鞋較常使用收斂色，但這裡要改成童話氛圍的裸粉色。在單一區塊加上蝴蝶結，展現少女感。

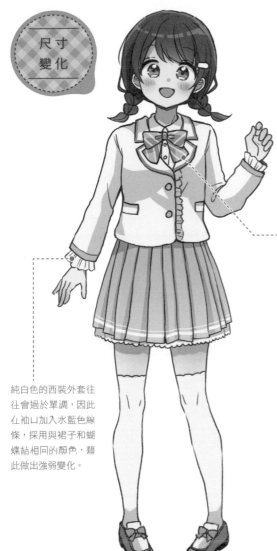

尺寸
變化

清新的白色西裝外套造型！

#冰藍色 #蝴蝶結

西裝外套的長度很重要。長版西裝外套給人嚴肅沉穩的感覺，短版則更有清新少女感。這裡採用的是短版外套，藉此強調外套與裙子的平衡性。

Zoom

白色西裝外套上綁著很好看的水藍色大蝴蝶結。穿著西裝外套時，蝴蝶結綁在領子的前面，因此在視覺上更加搶眼。

純白色的西裝外套往往會過於單調，因此在袖口加入水藍色線條，採用與裙子和蝴蝶結相同的顏色，藉此做出強弱變化。

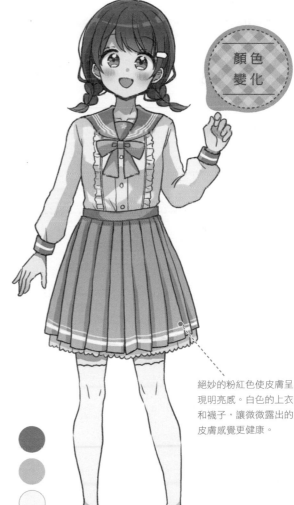

顏色
變化

絕妙的粉紅色使皮膚呈現明亮感。白色的上衣和襪子，讓微微露出的皮膚感覺更健康。

自然的粉紅少女！

#黃色蝴蝶結 #裸粉色

不使用冷色調，選擇暖色調的粉紅色以增添自然氛圍。接近裸米色的粉紅色不僅融入臉部周圍，還是能展現明亮感。在胸口加上黃色蝴蝶結作為強調色。

綠色水手服×童話款

#漸層　#裙襬荷葉邊

天使水手服×童話款

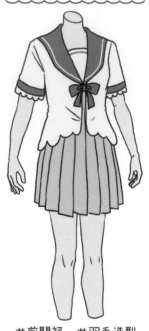

#前開衩　#羽毛造型

復古少女水手服×童話款

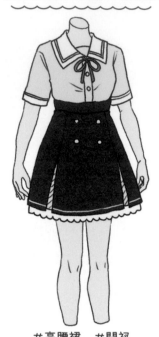

#高腰裙　#開衩

迷人水手服×童話款

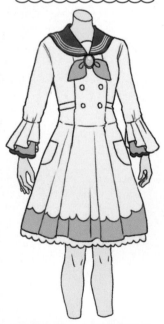

#連身裙　#裙襬荷葉邊

少女水手服×童話款

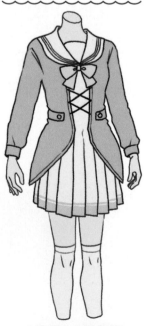

#燕尾　#薄荷藍

花朵圖案水手服×童話款

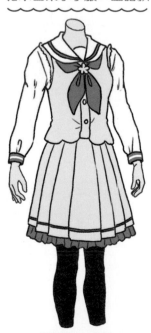

#澎澎袖　#背心

水手服和西裝制服的童話風造型。這裡不採用制式的服裝輪廓概念。可以裁剪袖子或衣襬，並且互相搭配成套裝，試著以童話主題設計服飾。

大蝴蝶結西裝×童話款

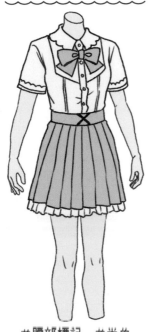

#腰部標記　#米色

少女風西裝×童話款

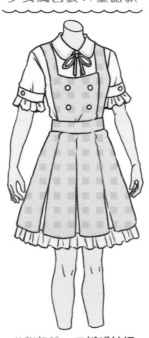

#粗格紋　#蝴蝶結繩

傘狀西裝×童話款

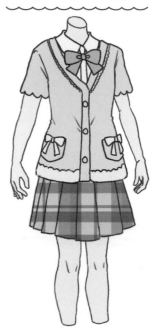

#口袋蝴蝶結　#蕾絲

浪漫西裝×童話款

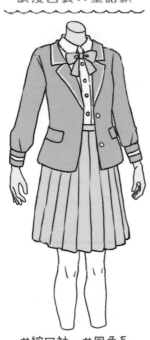

#縮口袖　#同色系

優雅西裝×童話款

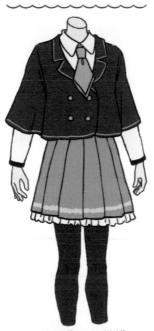

#短外套　#褲襪

高貴西裝×童話款

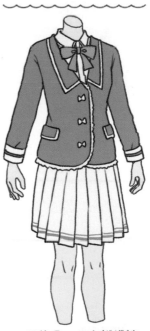

#灰藍色　#小蝴蝶結

領子
（西裝制服）

穿著西裝外套時，襯衫的領子不能太搶眼。畢竟西裝外套才是主角，最好讓領子的裝飾或形狀融入外套之中。儘量將荷葉邊、蕾絲或圖案畫小一點。

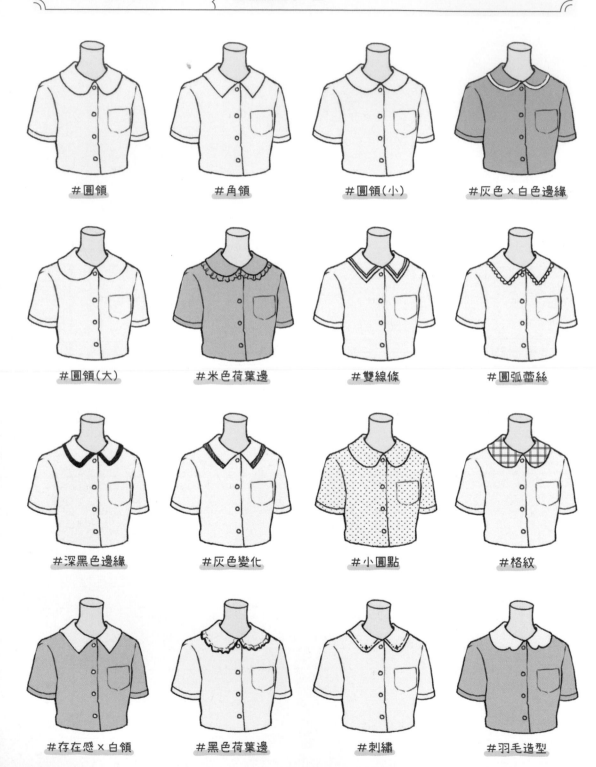

#圓領

#角領

#圓領（小）

#灰色×白色邊緣

#圓領（大）

#米色荷葉邊

#雙線條

#圓弧蕾絲

#深黑色邊緣

#灰色變化

#小圓點

#格紋

#存在感×白領

#黑色荷葉邊

#刺繡

#羽毛造型

領子
（水手服）

日本不同地區的水手服，有各式各樣的領子深度、形狀、交叉形式。畢竟領子是水手服的主角，請運用不同顏色、線條形式、胸前布料加以搭配設計。

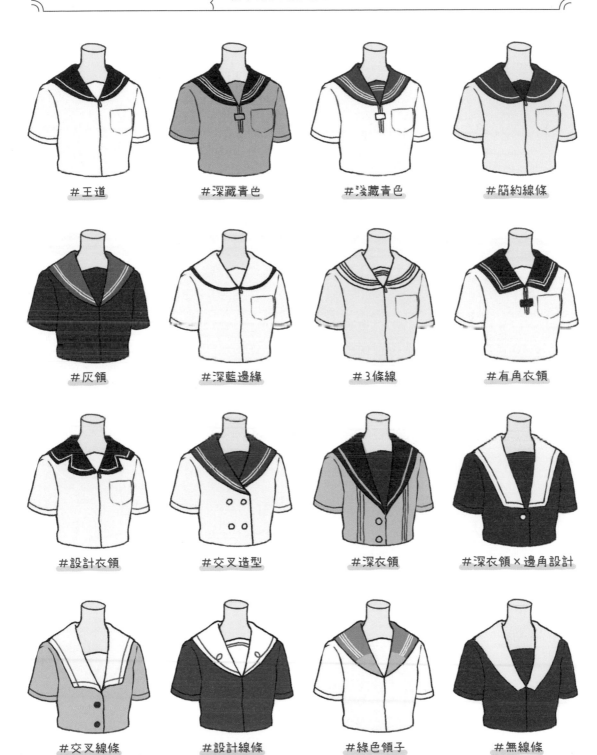

#王道　　#深藏青色　　#淺藏青色　　#簡約線條

#灰領　　#深藍邊緣　　#3條線　　#有角衣領

#設計衣領　　#交叉造型　　#深衣領　　#深衣領×邊角設計

#交叉線條　　#設計線條　　#綠色領子　　#無線條

蝴蝶結

綁在西裝制服上的蝴蝶結。蝴蝶結的綁繩幾乎都藏在領子底下，領口會露出一點繩子。一起畫出不同粗細、圖案或綁法的蝴蝶結吧！

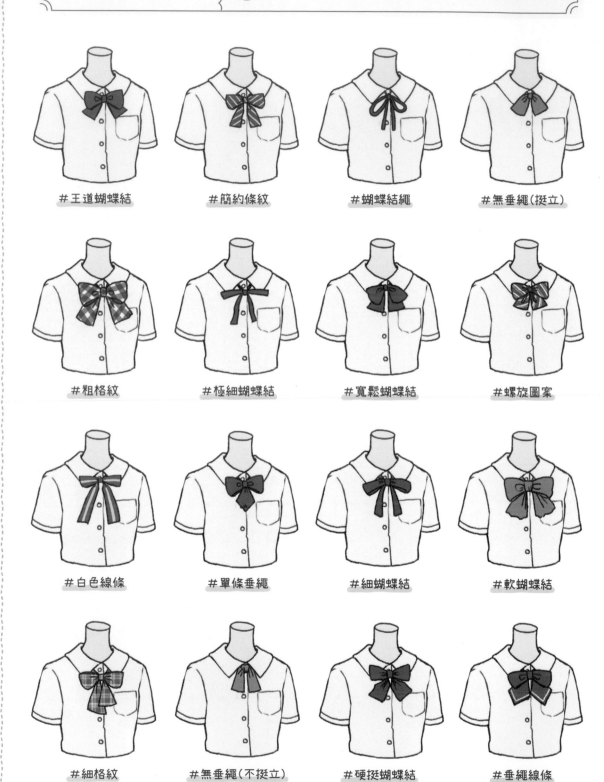

#王道蝴蝶結　　　#簡約條紋　　　#蝴蝶結繩　　　#無垂繩（挺立）

#粗格紋　　　#極細蝴蝶結　　　#寬鬆蝴蝶結　　　#螺旋圖案

#白色線條　　　#單條垂繩　　　#細蝴蝶結　　　#軟蝴蝶結

#細格紋　　　#無垂繩（不挺立）　　　#硬挺蝴蝶結　　　#垂繩線條

領帶

西裝制服的領帶。女版制服的領帶設計相當豐富多樣，不僅有多種長度或圖案，類似領巾的材質還能表現柔軟度，看起來很漂亮。

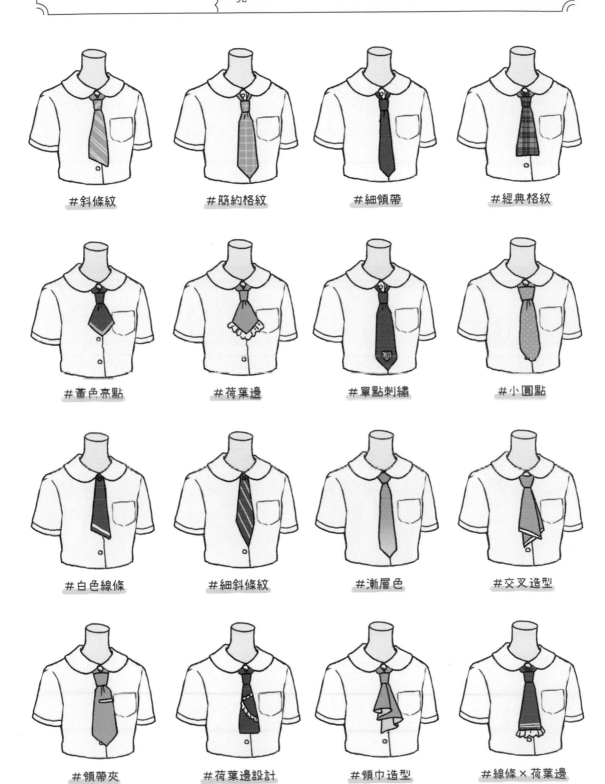

#斜條紋　　#簡約格紋　　#細領帶　　#經典格紋

#蓄色亮點　　#荷葉邊　　#單點刺繡　　#小圓點

#白色線條　　#細斜條紋　　#漸層色　　#交叉造型

#領帶夾　　#荷葉邊設計　　#領巾造型　　#線條×荷葉邊

水手服的領巾和蝴蝶結。水手服的款式跟西裝制服一樣有地區差異。每間學校的設計各有不同，比如多種綁法或長度，或是採用帶狀蝴蝶結。

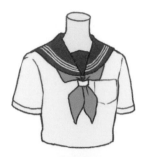
#經典領巾

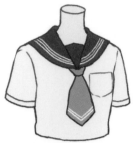
#領帶風

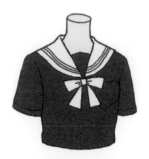
#簡約白蝴蝶結

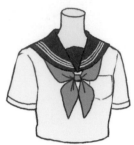
#經典領巾綁法

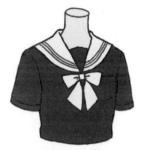
#斜面剪裁蝴蝶結

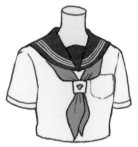
#領巾扣

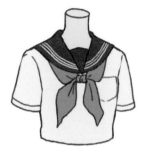
#寬鬆綁法

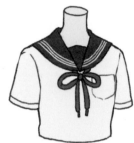
#細蝴蝶結

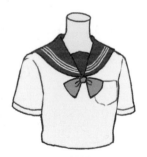
#小蝴蝶結

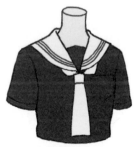
#白領帶風

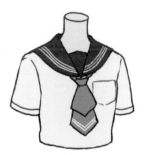
#雙層領帶

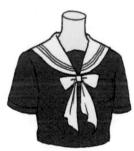
#蝴蝶結綁法

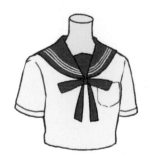
#硬挺蝴蝶結

#大蝴蝶結

#領巾放鬆

#領巾綁緊

偶像服

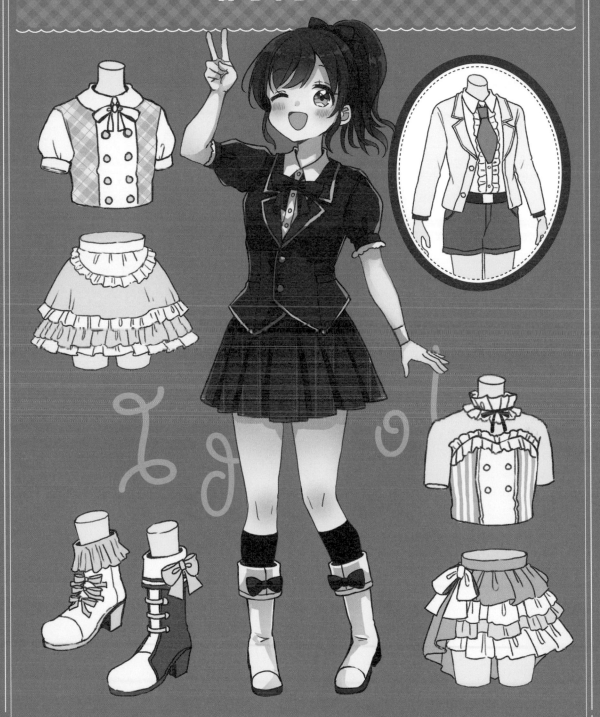

偶像服 基本款

About & History

日本不同時代的偶像服差異極大。
70～80年代初期大多是個人偶像
或2～3人的偶像團體。因此基本
上成員的服裝款式都一樣,但80
年代後半期到平成初期(1989
年)成員數增加到10人規模,凸
顯成員個性的服裝隨之增加。運用
一點設計和深淺變化就能做出區
別。

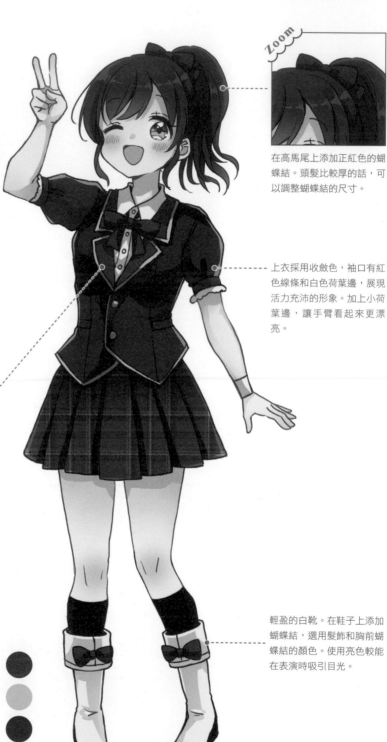

在高馬尾上添加正紅色的蝴
蝶結。頭髮比較厚的話,可
以調整蝴蝶結的尺寸。

上衣採用收斂色,袖口有紅
色線條和白色荷葉邊,展現
活力充沛的形象。加上小荷
葉邊,讓手臂看起來更漂
亮。

領子與蝴蝶結使用相同顏
色,保留蝴蝶結的存在感,
同時呈現自然的設計。不過
度強調配件,讓視線停留在
人物的表情。

輕盈的白靴。在鞋子上添加
蝴蝶結,選用髮飾和胸前蝴
蝶結的顏色。使用亮色較能
在表演時吸引目光。

先決定偶像的主題或
概念再開始設計,
才不會偏題主軸喔!

Side

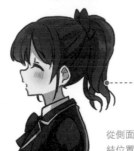

從側面觀察馬尾,打結位置或厚度會隨著頭髮長度而改變。頭髮長度縮短,看起來比較厚。

大量活動身體時,粗鞋跟能站穩腳步,還能大幅增加造型感。只有鞋底使用紅色作為點綴。

Back

在外套背面加上蝴蝶結,加強視覺印象。蝴蝶結不僅是腰部的記號,也是服裝的亮點。

裙子從背面看是散開的A字裙。碎褶比較寬,表現休閒的少女形象。

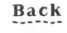

Part 4 偶像服

基本款

Point 偶像服的配件介紹

● 袖子

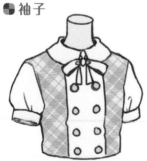

偶像跳舞或做其他肢體動作時,常常需要活動手臂。觀眾的視線容易集中在袖子,所以袖子是很重要的部分。

● 裙子

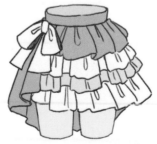

雖然也有褲裝款的偶像服,但裙裝更受歡迎。裙裝要配合主題概念來調整長度。

● 鞋子

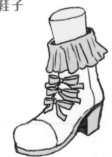

建議採用方便活動、可增加造型感的粗跟鞋,以及穩定又有統一感的靴子。

91

基本款 × 夏季

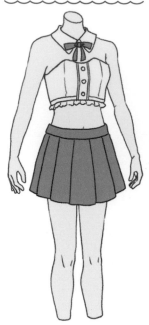

#緊身胸衣　#迷你短裙

基本款 × 斗篷

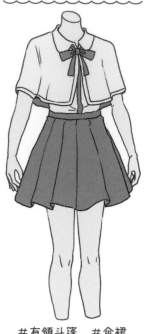

#有領斗篷　#傘裙

基本款 × 中心位

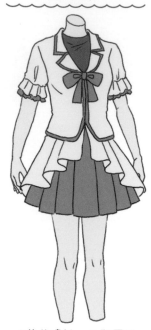

#荷葉邊袖　#雙層裙

基本款 × 雙色調

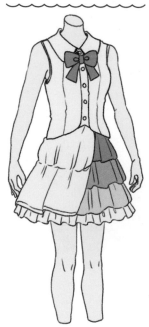

#坦克背心　#剪裁變化

基本款 × 雅緻

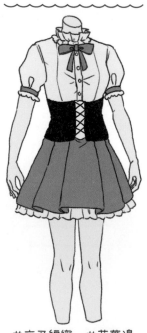

#交叉編織　#荷葉邊

基本款 × 外套

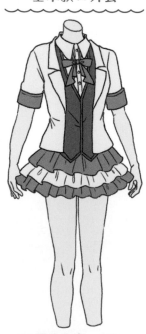

#3層荷葉邊　#背心

為了呈現基本款偶像服的不同之處，這裡刻意統一採用相同的顏色數量。偶像服的一大特徵，是運用配件設計或裝飾程度的差異，表現完全不同的主題。請多注意服裝的輪廓，嘗試設計看看吧！

Part 4 偶像服

基本款

基本款 × 圍裙風

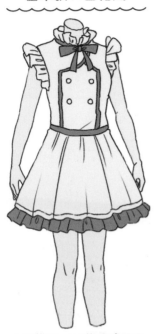

#雙排扣　#荷葉邊領子

基本款 × 泳衣造型

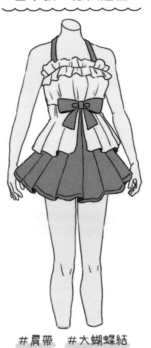

#肩帶　#大蝴蝶結

基本款 × 華麗

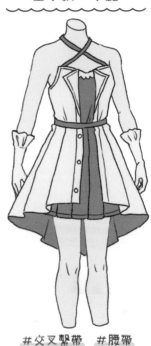

#交叉繫帶　#腰帶

基本款 × 現代時尚

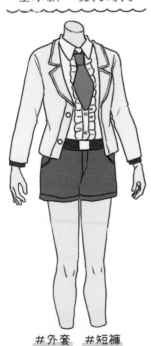

#外套　#短褲

基本款 × 制服風

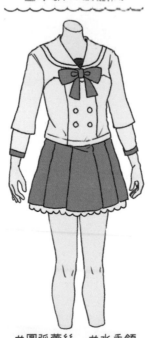

#圓弧蕾絲　#水手領

基本款 × 淑女風

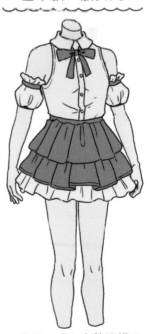

#露肩　#上衣紮進裙子

Arrange 創意造型 可愛篇

基本款

裝飾變化

王道中心位女孩

#白色外套 #丸子頭

將有朝氣的基本馬尾髮型改成丸子頭，增添明亮感，使臉部周圍呈現華麗形象。

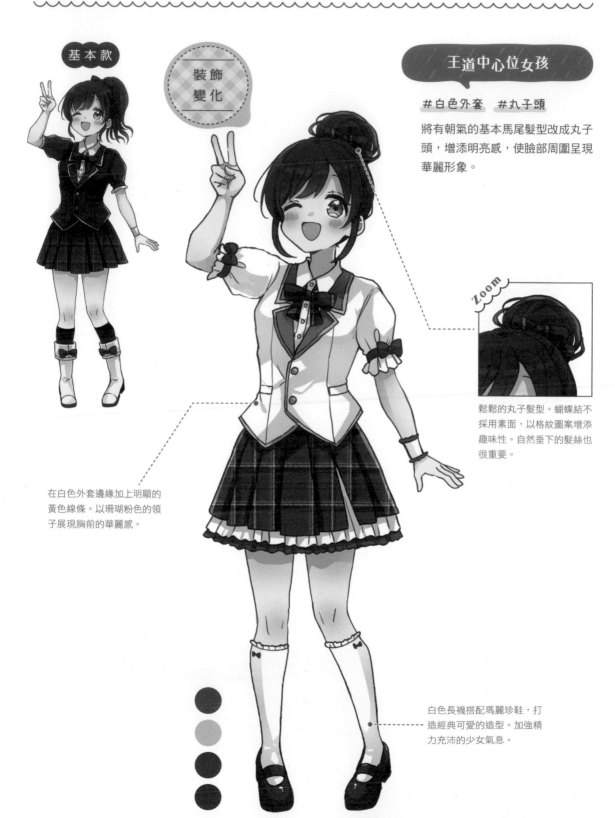

Zoom

鬆鬆的丸子髮型。蝴蝶結不採用素面，以格紋圖案增添趣味性。自然垂下的髮絲也很重要。

在白色外套邊緣加上明顯的黃色線條。以珊瑚粉色的領子展現胸前的華麗感。

白色長襪搭配瑪麗珍鞋，打造經典可愛的造型。加強精力充沛的少女氣息。

隨性有朝氣的造型

#女用襯衫　#上衣紮進裙子

大膽拿掉外套的造型，改成襯衫風格。將上衣紮進裙子裡，腰部的視覺位置自然上提，呈現出漂亮的A字型。原本拘謹的形象瞬間變成溫柔隨性的造型。

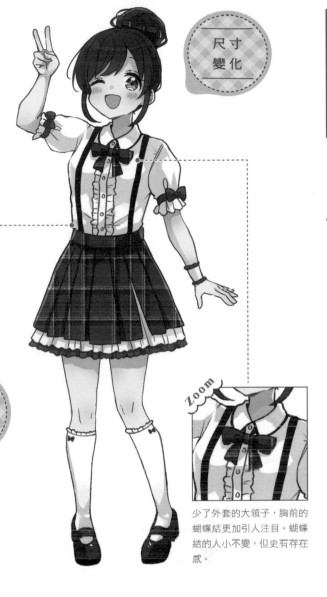

尺寸變化

鈕扣上有荷葉邊的裝飾，因此即使將上衣紮進去，看起來也不會太單調。刻意露出車縫線是造型的重點。

少了外套的大領子，胸前的蝴蝶結更加引人注目。蝴蝶結的大小不變，但史有存在感。

顏色變化

雖然顏色看起來很複雜，但其實只有改變黃色的深淺度而已，以同色系的格紋圖案融入服飾。請分開使用原色的黃色和灰暗的黃色。

唱片B面變身成熟淑女

#黃色　#背心

繼續以白色作為底色，使用灰暗的藍綠色、黃色強調色，以及自然融入的米色調和。冷色調的上衣展現纖細的身材，下半身則採用暖色調來增加厚度。

清新自然 × 可愛款

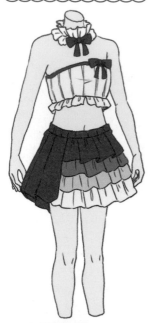

#漸層荷葉邊　#露肩

活力色彩 × 可愛款

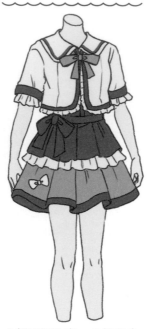

#極短版外套　#維他命

雙色調 × 可愛款

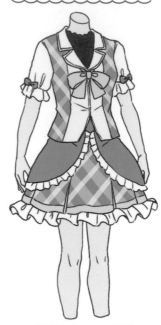

#藍色格紋　#清純

成熟大人 × 可愛款

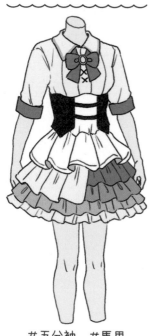

#五分袖　#馬甲

鮮艷 × 可愛款

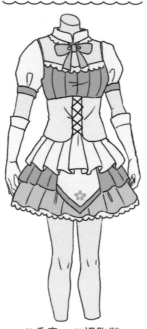

#手套　#袒胸裝

粉紅少女 × 可愛款

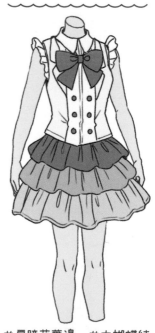

#肩膀荷葉邊　#大蝴蝶結

以白色為基本色，再搭配鮮明的強調色，或是與白色融合的淡色調。如此一來就能在可愛氛圍中增加變化感。
同色系是比較簡單的構思方法。

少女風×可愛款

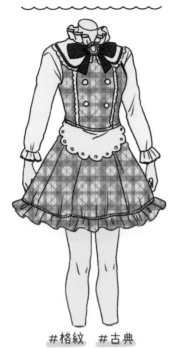

#格紋　#古典

和風×可愛款

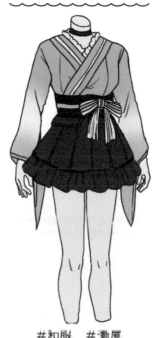

#和服　#漸層

女僕×可愛款

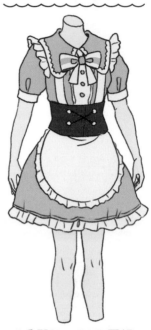

#愛麗絲　#U型圍裙

懷舊風×可愛款

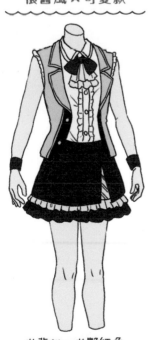

#背心　#艷紅色

森林少女×可愛款

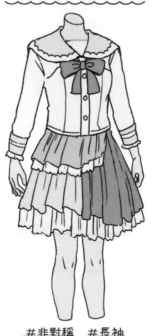

#非對稱　#長袖

水手服×可愛款

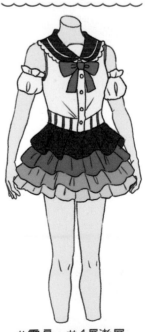

#露肩　#4層漸層

創意造型

Arrange 酷帥款

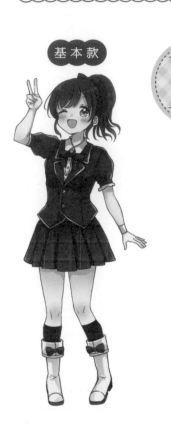

基本款

裝飾
變化

黑白色系帥氣美少女

#長髮　#絕對領域

將形象活潑的高馬尾改成放下的黑髮，營造出清純沉穩的印象。外套和整體採用低調的顏色，藉此凸顯帥氣感。蝴蝶結也選用灰色，刻意呈現減法設計。

剪齊的長髮飄動時，每個髮束都會動起來，展現偶像的氣質。蝴蝶結是頭髮的亮點。

在外套上繫一條腰帶，呈現時尚造型。此外，皮帶扣環的有無也能用來改變形象。

Zoom

絕對領域也要搭配襪子和裙子的顏色，不過於可愛的風格才能展現帥氣感。不畫裝飾品，保持簡約。

快速換裝的變色造型

#袒胸裝　#裝飾領子

大膽露出胸口的成熟造型。情境設計是偶像在現場表演的中場休息期間快速換裝。因為手臂太單調了，於是加上手套裝飾，營造成熟帥氣的形象。

手套長度到手肘的位置。手套上的反折可以增加存在感，選擇搭配服裝的白色，讓手套自然融入。

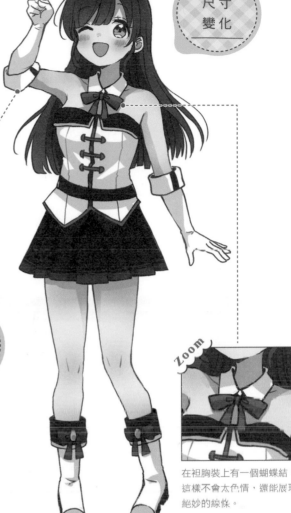

尺寸
變化

顏色
變化

Zoom

在袒胸裝上有一個蝴蝶結，這樣不會太色情，還能展現絕妙的線條。

外套是深藏青色，裙子則是紫色漸層，呈現天空變色的效果。

夜空漫天閃爍的少女

#漸層　#薰衣草

彷彿星星在夜空閃爍般的色彩。可愛造型的顏色比較鮮明，而冷色調漸層非常適合展現帥氣感。作為強調色的黃色如星星般引人注目。

小惡魔 × 酷帥款

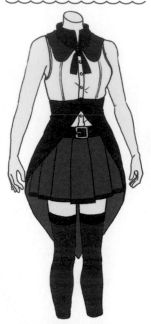

#前短後長　#內裡材質

不對稱 × 酷帥款

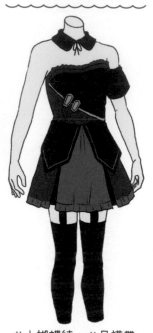

#小蝴蝶結　#吊襪帶

淑女風 × 酷帥款

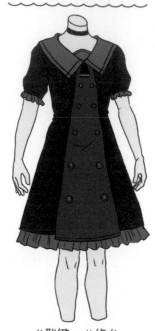

#雅緻　#修女

優雅 × 酷帥款

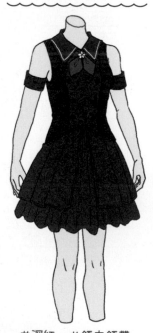

#深紅　#領巾領帶

男孩風 × 酷帥款

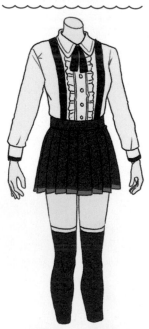

#荷葉邊　#邊緣線

性感 × 酷帥款

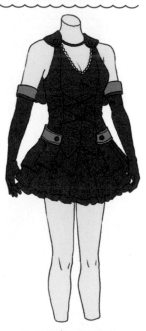

#小惡魔　#手套

帥氣造型往往給人深沉灰暗的感覺，比如黑色或深藍色。但其實只要留意強調色的搭配、漸層色的運用及顏色數量，就能以明亮色展現帥氣感。一起運用裝飾和顏色來一決勝負吧！

軍服×酷帥款

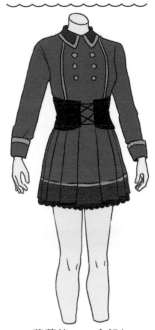

#苔蘚綠　#金鈕扣

泳衣×酷帥款

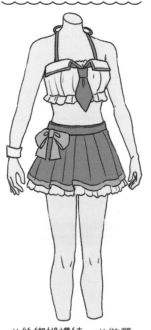

#後綁蝴蝶結　#領帶

護士×酷帥款

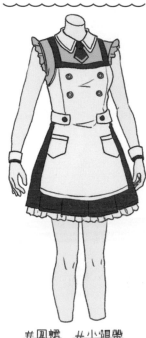

#圍裙　#小吊帶

旗袍×酷帥款

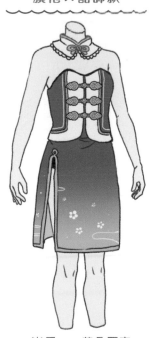

#漸層　#花朵圖案

兔女郎×酷帥款

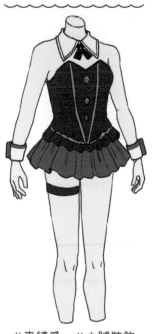

#束縛感　#大腿裝飾

魔女×酷帥款

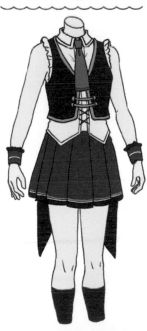

#粉紅強調色　#燕尾

基本款

裝飾變化

只有站在最前面的你才能看見的女孩

#毛球髮飾 #糖果

使用大範圍的白色，強調鮮豔粉紅色的童話風造型。在飄逸的雙馬尾上使用毛球髮圈，打造軟萌形象。沒有荷葉邊或裝飾品，也能透過色彩搭配呈現出童話感。

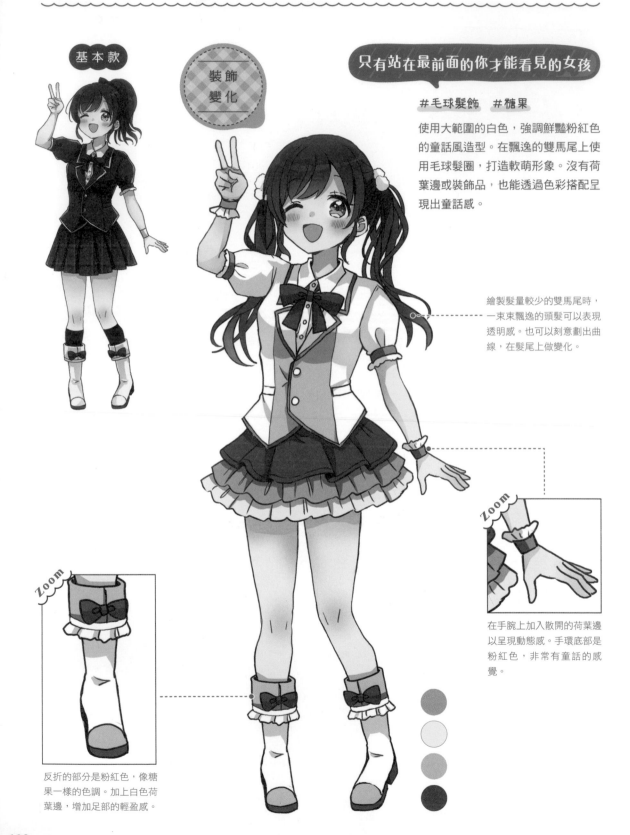

繪製髮量較少的雙馬尾時，一束束飄逸的頭髮可以表現透明感。也可以刻意劃出曲線，在髮尾上做變化。

Zoom

在手腕上加入散開的荷葉邊以呈現動態感。手環底部是粉紅色，非常有童話的感覺。

Zoom

反折的部分是粉紅色，像糖果一樣的色調。加上白色荷葉邊，增加足部的輕盈感。

蓬鬆柔軟的大蝴蝶結造型

#大量荷葉邊　#後綁蝴蝶結

改變裙子的左右設計，畫出不一樣的長度。荷葉邊的層數雖然不變，但藉由寬度變化就能營造出截然不同的形象。腰部後方綁著大蝴蝶結，蝴蝶結會在每次轉身時晃動，展現華麗感。

尺寸變化

左邊是白色配粉紅色的童話風，右邊是原本的裙子造型，服裝的整體輪廓很迷人。

Zoom

自然不起眼的小蝴蝶結，瞬間提升背心的華麗度。胸前有一個最大的蝴蝶結，所以小蝴蝶結不會搶走風采。

顏色變化

第1層是鮮豔的藍色，第2層是比較淺的冰藍色，第3層是帶有柔和感的淺黃色。

亮麗青春的造型

#藍色成員　#淺黃色

將強調色改成鮮明的天空藍。雖然冷色調看起來比較冷酷，但髮型和衣服輪廓很有童話感，所以不會有問題。清新的淺黃色下層荷葉邊是一大亮點。

糖果×童話款

#棉花糖　#長袖

少女風×童話款

#洋裝　#披肩

清新×童話款

#前短後長　#I字型

不對稱×童話款

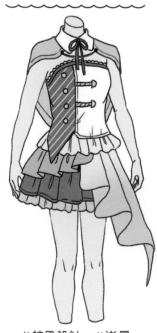

#披風設計　#漸層

奇幻×童話款

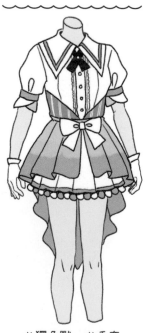

#獨角獸　#手套

粉紅色×童話款

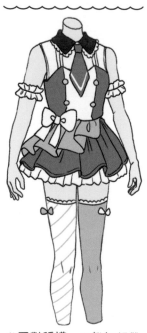

#不對稱襪　#粉紅領帶

偶像服飾搭配童話風是最強大的組合。統一選用粉嫩色系，在裝飾中善用白色，在設計上會更加容易。暗沉低調的顏色是暗黑童話風格。

蘿莉塔×童話款

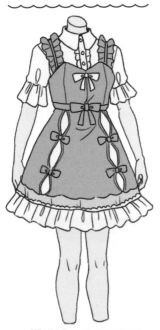

#蝴蝶結　#珊瑚粉紅

哥德蘿莉×童話款

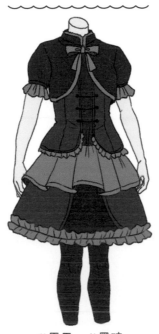

#馬甲　#黑暗

愛麗絲×童話款

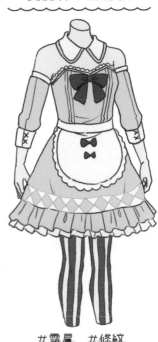

#露肩　#條紋

魔法少女×童話款

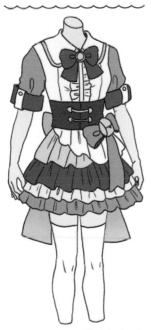

#王牌　#可愛的粉紅色

水手×童話款

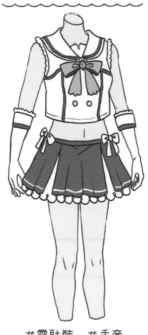

#露肚裝　#手套

夢幻可愛×童話款

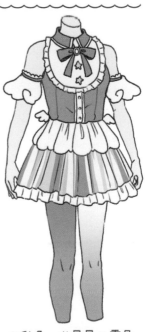

#彩色　#星星×雲朵

105

上衣

偶像服的上衣沒有固定的形式，所以衣領周圍或胸前布料要多花心思設計。除了荷葉邊之外，還可以加上偶像特有的裝飾喔！

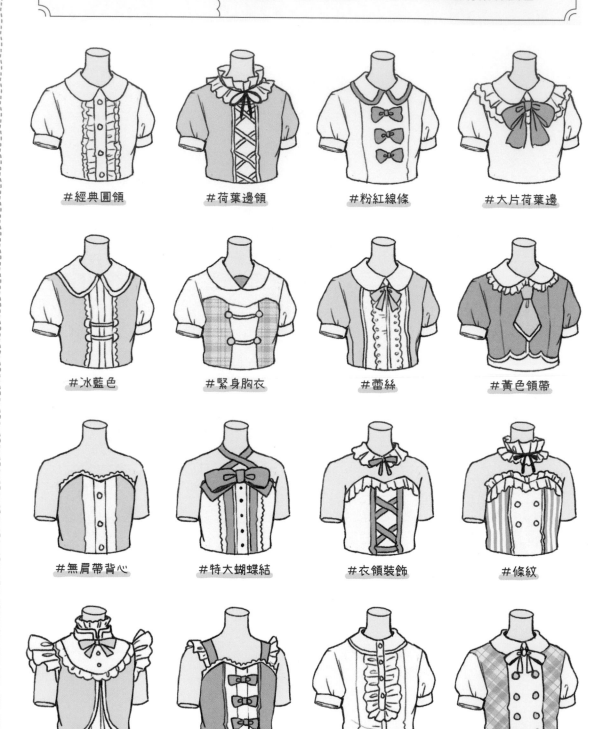

#經典圓領 　　 #荷葉邊領 　　 #粉紅線條 　　 #大片荷葉邊

#冰藍色 　　 #緊身胸衣 　　 #蕾絲 　　 #黃色領帶

#無肩帶背心 　　 #特大蝴蝶結 　　 #衣領裝飾 　　 #條紋

#假衣領 　　 #3層蝴蝶結 　　 #白色荷葉邊 　　 #水藍色格紋

袖子

偶像服的袖子上有很多裝飾，這是因為跳舞時手臂會大幅擺動，臉部周圍的裝飾飄動的樣子，可以讓人物更亮眼。請多留意袖子的構造和素材。

#黑色荷葉邊

#顏色變化

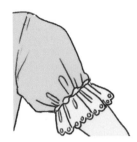
#蕾絲袖

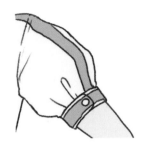
#固定扣

#黃色袖子

#翅膀袖

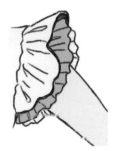
#厚荷葉邊

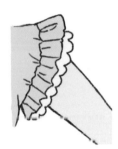
#荷葉邊＆蕾絲

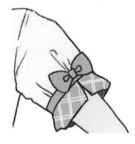
#蝴蝶結×格紋

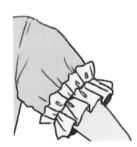
#反折荷葉邊

#薄紗材質

#粉紅蝴蝶結繩

#花朵

#鏤空袖

#雙袖扣

#車縫線

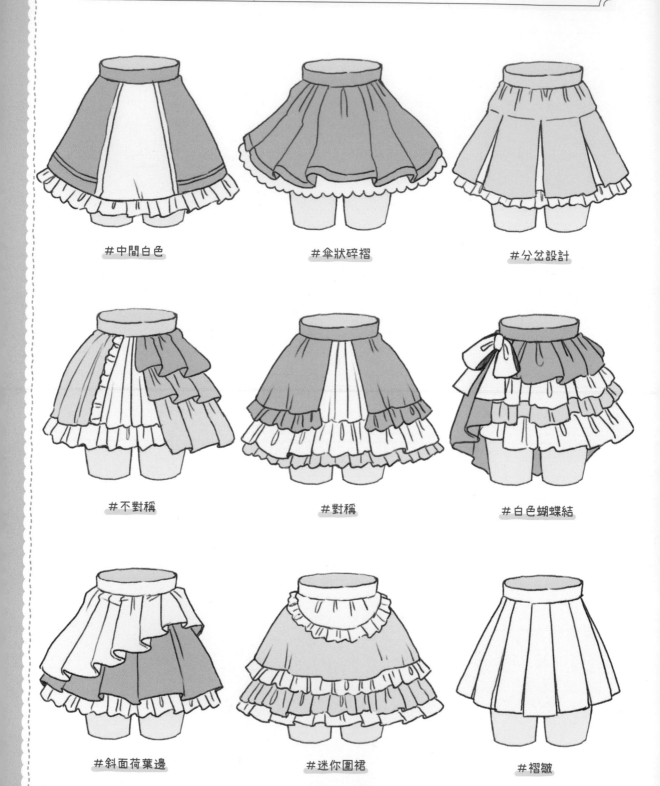

裙子

裙子可以說是偶像服的靈魂。請依照服裝的概念調整裙長、腿部造型、腰部的呈現方式。加入層次設計可以讓造型更有動態感，給人華麗的印象。

#中間白色

#傘狀碎褶

#分岔設計

#不對稱

#對稱

#白色蝴蝶結

#斜面荷葉邊

#迷你圍裙

#褶皺

裙撐

裙撐需要穿在裙子底下，是用來增加厚度，讓輪廓更好看的輔助工具。偶像的肢體動作很多，所以裙子晃動時露出的裙撐設計很重要。

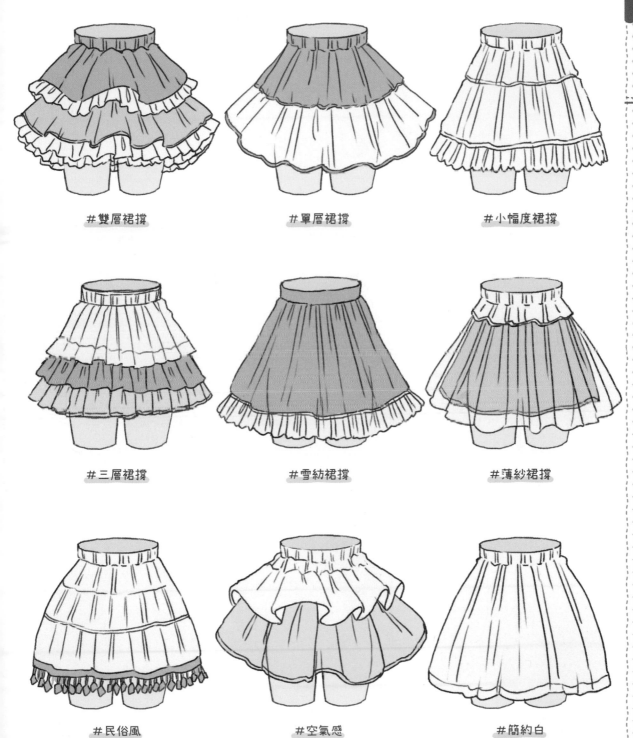

#雙層裙撐 　#單層裙撐 　#小幅度裙撐

#三層裙撐 　#雪紡裙撐 　#薄紗裙撐

#民俗風 　#空氣感 　#簡約白

偶像經常在舞台上表演，大部分的粉絲都得仰頭欣賞。墊高腳跟的鞋款可以展現出自然好看的姿勢，達到增加造型的效果。

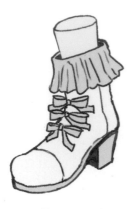

#黃色蝴蝶結

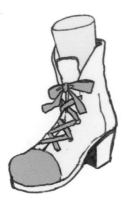

#交叉蝴蝶結

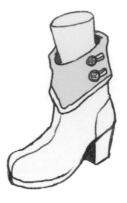

#扣子

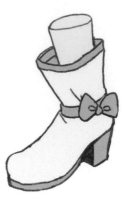

#腳踝蝴蝶結

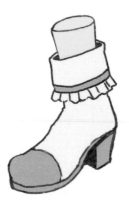

#簡約靴子

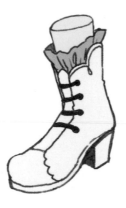

#荷葉邊朝上

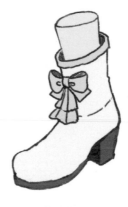

#藍色蝴蝶結

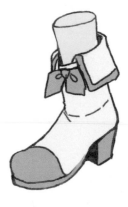

#領巾

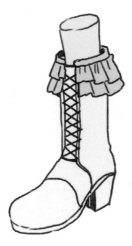

#雙層荷葉邊鞋領

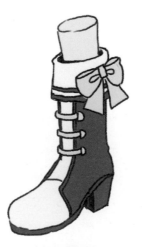

#搶眼的蝴蝶結

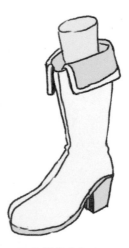

#有領子的靴子

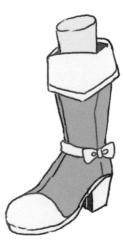

#有反折領的靴子

旗袍

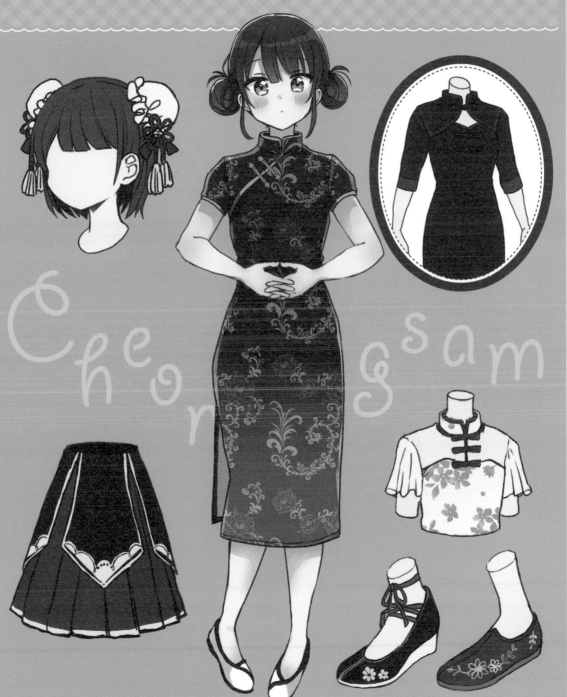

Cheongsam

旗袍 基本款

About & History

旗袍的上半身有立領，裙子採開衩設計，展現曼妙的身體曲線。服裝的特徵是中國神話中的鳳凰、龍、花朵或蝴蝶等優雅華美的圖案。日本的旗袍上大多有代表好運的吉祥圖案，因此也被當作一種正式場合服裝。近年來，旗袍已成為相當受歡迎的Cosplay服飾。

丸子頭與旗袍造型很相襯。畫出臉部周圍的頭髮或鬢角細髮，營造輕鬆可愛的形象。

大衣領左右其中一側的高處有固定扣。採用普通的雙扣款式，設計出簡約的旗袍扣子。

搭配不同的布料和圖案顏色，畫出截然不同的風格形象吧！

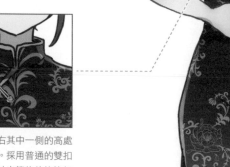

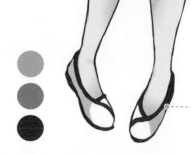

輕便好活動的功夫鞋。與旗袍顏色互相搭配的鑲邊線條引人注目，展現時髦的形象。

Side

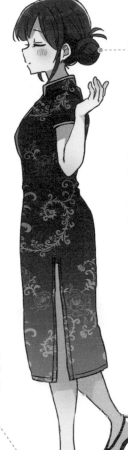

丸子頭從側面是順時鐘纏繞，髮絲也朝相同方向散開。成束的頭髮可以營造自然的氣質。

Back

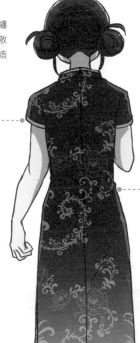

基本上，旗袍的袖子較無厚度且長度較短。袖口採取略帶斜面的剪裁，上臂伸展時會露出肌膚。

旗袍大多採用滑面材質。通常只有在彎身或轉身時，背面才會出現皺褶。

由於功夫鞋沒有鞋跟，從側面可以看出鞋子貼合腳的形狀。特色是踝骨看起來很漂亮。

Point

旗袍的配件介紹

◕ 髮飾

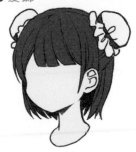

旗袍和丸子頭是絕佳組合。完整包覆頭髮的布料，搭配不同材質或圖案的衣服，展現服裝的一致性。

◕ 旗袍盤扣

在盤扣裡面穿線或塞入棉花，藉此維持複雜的形狀。

◕ 鞋子

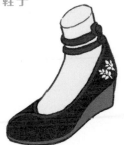

簡約的功夫鞋也能藉由不同的綁帶數量、搭配方式、裝飾佈局來改變形象。

基本款 × 經典

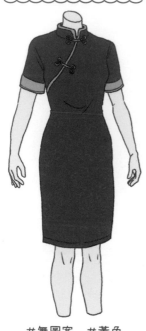

#無圖案　#黃色

基本款 × 莊重感

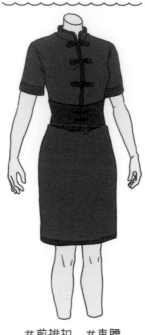

#前排扣　#束腰

基本款 × 高雅

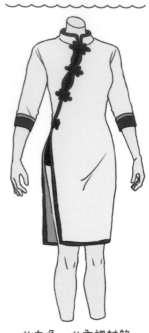

#白色　#內裡材質

基本款 × 優雅

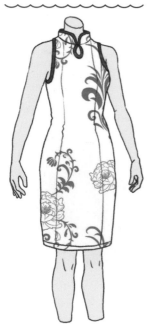

#花朵圖案　#露肩

基本款 × 簡約

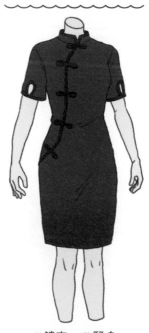

#鏤空　#緊身

基本款 × 時尚

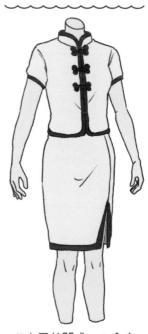

#上下分開式　#合身

大部分的基本旗袍都特別注重工字型輪廓。貼合身體曲線的版型也能透過長度變化或傘狀線條來改變形象。你也可以在不受線條拘束的前提下設計輪廓。

基本款 × 喜宴

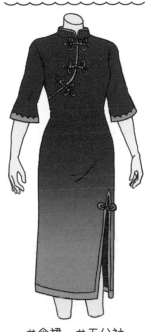

#傘裙　#五分袖

基本款 × 暗黑風

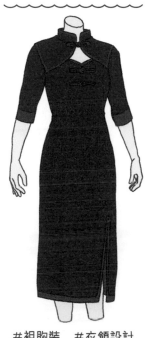

#袒胸裝　#衣領設計

基本款 × 休閒

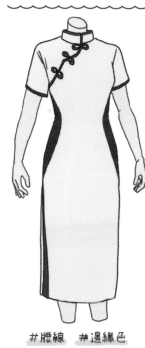

#腰線　#邊緣色

基本款 × 派對

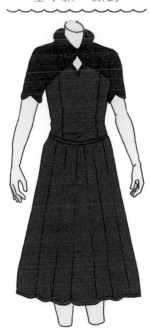

#顏色變化　#碎褶

基本款 × 清純

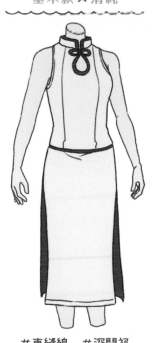

#車縫線　#深開衩

基本款 × 金魚

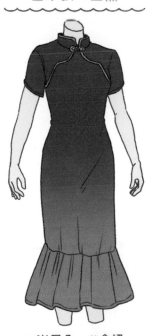

#漸層色　#傘裙

裝飾
變化

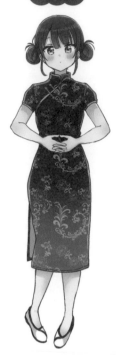

華麗可愛的旗袍

#荷葉邊　#前開衩

大衣領上鑲著黃邊，並採取黑色蕾絲設計，在簡約基本的設計中添加更多亮點。裙子底下有傘狀的荷葉邊裙撐，展現女孩子的氣質。

布料將丸子頭完整包覆。用紅線綁出蝴蝶結，再配上飄逸的髮絲，展現充滿朝氣的形象。

圓形黑色蕾絲。雖然形狀簡單，但能在色彩搭配上達到收束效果，外觀小巧卻存在感十足。

雖然開衩設計很大膽，但因為底下有裙撐，看起來不會太暴露。有分層的裙撐呈現出裙子的厚度。

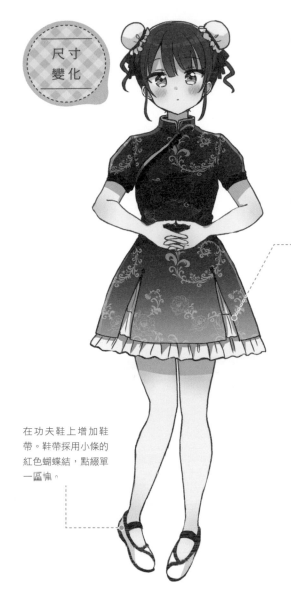

尺寸變化

迷你短裙青春旗袍

#碗型　#迷你A字裙

選擇露出大腿的裙長設計。將I字型的裙子大膽改為A字型輪廓。但沿用旗袍特有的立領和開衩設計,保留優雅氣質。

Zoom

短裙的長度落在稍微露出大腿肌肉隆起處的程度。碗型裙子能讓腰看起來更苗條。

在功夫鞋上增加鞋帶。鞋帶採用小條的紅色蝴蝶結,點綴單一區塊。

顏色變化

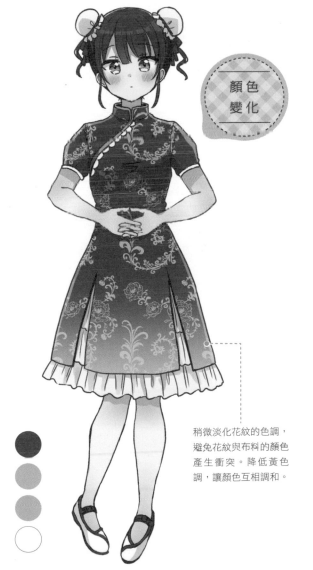

稍微淡化花紋的色調,避免花紋與布料的顏色產生衝突。降低黃色調,讓顏色互相調和。

盛裝打扮的粉紅旗袍

#粉紅酒色　#白色荷葉邊

色彩鮮明的粉紅酒色旗袍。不使用偏黃色調的紅色,以混有藍色調的粉紅色來提亮皮膚。衣領邊緣有白色荷葉邊和線條裝飾,加強高雅的形象。

異材質 × 可愛款

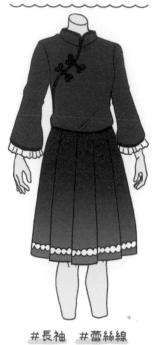

#長袖　#蕾絲線

輕盈感 × 可愛款

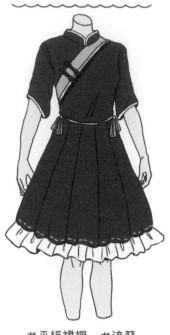

#平緩裙褶　#流蘇

華麗 × 可愛款

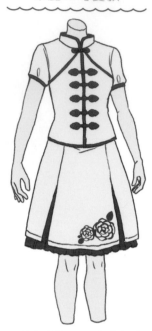

#旗袍盤扣　#玫瑰圖案

短裙 × 可愛款

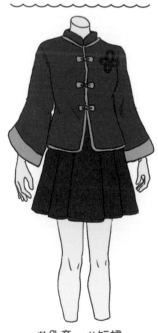

#外套　#短裙

性感 × 可愛款

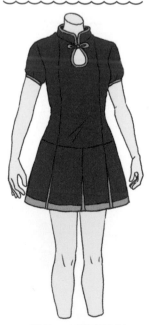

#黃色　#鏤空設計

高雅 × 可愛款

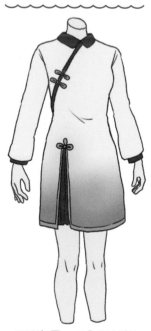

#逆漸層　#內裡材質

在可愛的旗袍輪廓中加入更豐富多樣的造型。你可以屏棄I字型裙襬，改成上下分開式的A字裙，或是搭配其他設計主題。

少女風✕可愛款

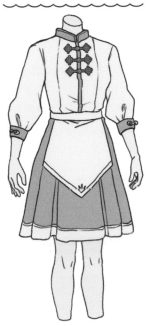

#西洋風　#前圍裙

和風✕可愛款

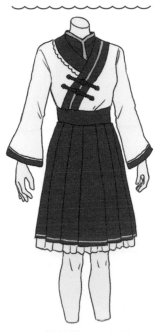

#袴褲裙　#立領

復古✕可愛款

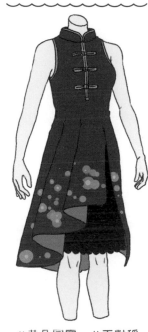

#花朵圖案　#不對稱

偶像✕可愛款

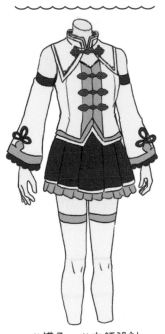

#襪子　#衣領設計

森林少女✕可愛款

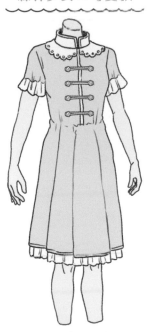

#萊姆黃　#傘袖

水手服✕可愛款

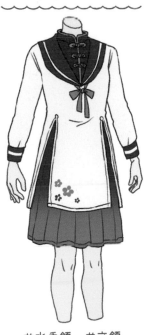

#水手領　#立領

創意造型
Arrange 酷帥款

基本款

裝飾
變化

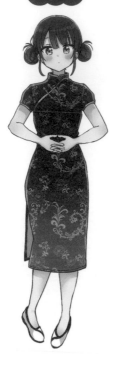

沉穩冷豔的美女

#鏤空設計 #側鈕扣

裙子維持I字型，將長度加長以擴大布料的面積。加強成熟冷酷的形象，在胸口畫出水滴形狀的挖空造型，增添女人味。改掉丸子髮型，將頭髮放下來。

在側邊綁出鬆鬆的頭髮。瀏海的地方也露出額頭，讓人物的表情更明顯，清楚地呈現臉型。

Zoom

腰部側邊採用旗袍盤扣設計，取得I字裙的平衡。扣子是黑色的，因此不會搶走花紋的風采。

將純白鞋子改成焦褐色，瞬間變成淑女的氣質。選用花紋的黃色作為鞋子的強調色。

大膽性感的旗袍

#琵琶襟　#開高衩

左右肩膀與身體區塊的布料相結合,在胸部做出拱形造型的部分稱為琵琶襟。這款旗袍大膽露出胸口,打造冷艷性感的風格。可以使用不一樣的材質,增加層次變化感。

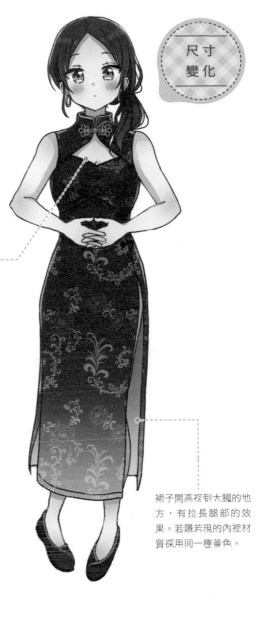

尺寸變化

Zoom

菱形的挖空設計呈現帥氣形象。肩膀上有布料遮蔽,因此看起來不會過於裸露。

裙子開高衩到大腿的地方,有拉長腿部的效果。若隱若現的內裡材質採用同一種黃色。

顏色變化

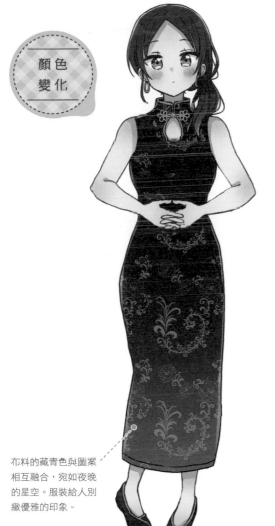

布料的藏青色與圖案相互融合,宛如夜晚的星空。服裝給人別緻優雅的印象。

高雅嫻熟的造型

#藏青色　#清純

深藍色的旗袍宛如夜空般清澈。這是非常適合派對或其他受邀場合的服裝風格。盤扣依然採用黑色,極力減少裝飾,並且將藏青色凸顯出來。

哥德色系 × 酷帥款

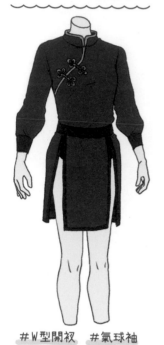

#W型開衩　#氣球袖

淑女風 × 酷帥款

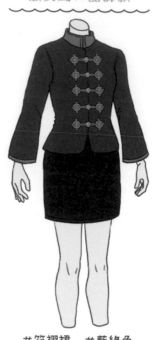

#箱褶裙　#藍綠色

清純 × 酷帥款

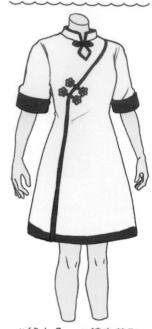

#純白色　#鏤空菱形

優雅 × 酷帥款

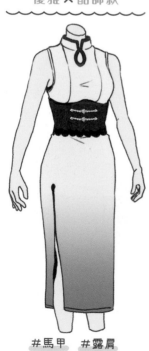

#馬甲　#露肩

少女風 × 酷帥款

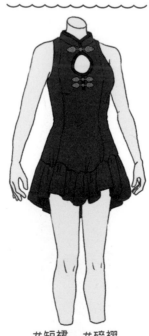

#短裙　#碎褶

性感 × 酷帥款

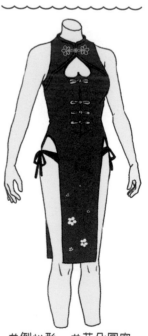

#倒心形　#花朵圖案

利用暗沉的顏色設計出帥氣的旗袍吧！調整旗袍盤扣的數量或擺放位置，將成熟的氛圍呈現出來。帥氣風格的特權就是很適合大膽裸露的造型。

軍服 × 酷帥款

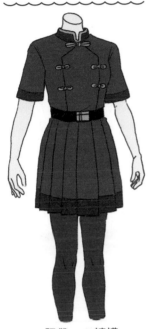

#腰帶　#褲襪

泳衣 × 酷帥款

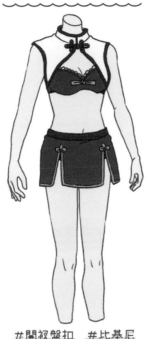

#開衩盤扣　#比基尼

護士 × 酷帥款

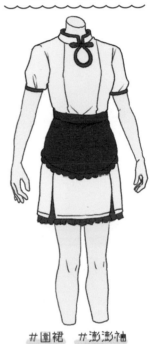

#圍裙　#澎澎袖

兔女郎 × 酷帥款

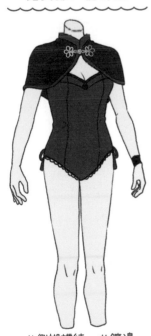

#側蝴蝶結　#鑲邊

修女 × 酷帥款

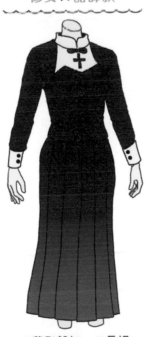

#花形盤扣　#長裙

魔女 × 酷帥款

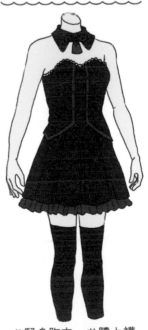

#緊身胸衣　#膝上襪

創意造型
Arrange 童話篇

基本款

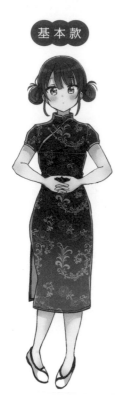

裝飾
變化

華麗的童話風旗袍

＃甜甜圈髮型　＃腰帶蝴蝶結

上下半身完全分開的A字型旗袍風格。裙子採高腰設計，腰部有一個大蝴蝶結作為標記，使觀者的視線瞬間上移。運用雙層碎褶裙增加自然不做作的感覺。

雖然經典的丸子頭也很可愛，但戴上鬆軟的貝雷帽更有童話感。因為丸子頭太整齊，於是改成更有趣的甜甜圈髮型。

上衣採用有彈性的貼身材質。在袖子周圍加上相同材質的小蕾絲，藉此展現隨性感。

旗袍的裙子採用左右半圓設計。藉由底下的雙層裙來增加厚度，營造溫柔形象。

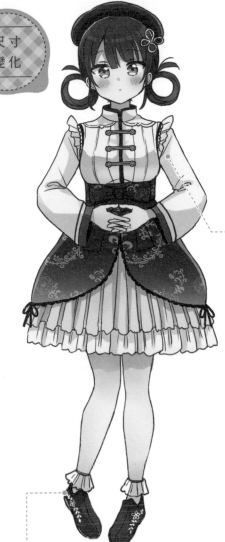

尺寸變化

軟綿綿的妖精旗袍

#長袖　#碎褶裙

藉由長袖降低裸露度。在袖口加一點荷葉邊，避免過於單調，增加活潑元素。在領子到袖口的肩膀區塊採用翅膀的設計。在整體呈現大自然的風格。

袖子的款式是正統的長袖，在肩膀區塊加上荷葉邊，藉此增加上衣和袖子的層次變化。

顏色變化

將經典的紅色改成藍色。碎褶裙一樣選用相同色系，畫出淡而透明的冰藍色。

不露腳背的懶人鞋風格功夫鞋。襪子遮住踝骨，上面的反折荷葉邊會在走路時飄動。

清爽的薄荷色旗袍

#香草　#薄荷綠

從原本可愛的紅色主基調，變成清爽的薄荷綠造型。有透明感的白色布料十分好看。碎褶裙採用淡淡的冰藍色，給人清涼舒爽的印象。

Catalogue 型錄 童話篇

輕盈×童話款

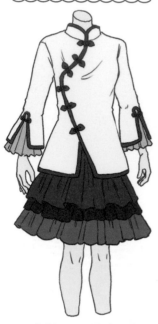

#傘袖　#3層荷葉邊

王道×童話款

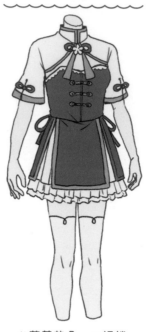

#蕃薯紫色　#裙撐

清純×童話款

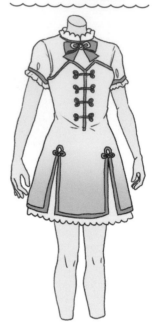

#胸口蝴蝶結　#逆漸層

雅緻×童話款

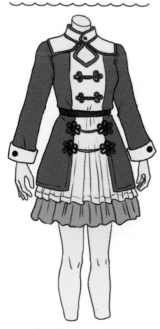

#暗沉藍　#2種扣子

少女風×童話款

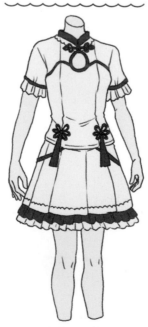

#白色旗袍　#碎褶袖

休閒×童話款

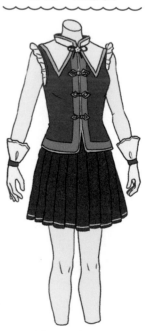

#手套　#衣領裝飾

衣領和盤扣是旗袍的特色。使用任一種元素就能做出有旗袍感的造型。一起挑戰看看童話故事特有的風格旗袍吧！

蘿莉塔×童話款

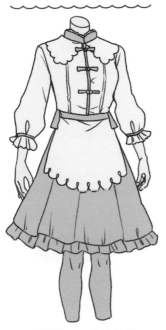

#圍裙　#白色褲襪

哥德蘿莉×童話款

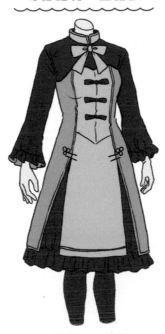

#長裙　#暗黑

愛麗絲×童話款

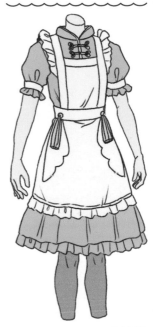

#翻臍口袋　#灰色褲襪

魔法少女×童話款

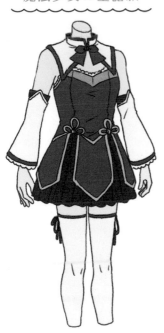

#袖套　#襪子蝴蝶結

水手×童話款

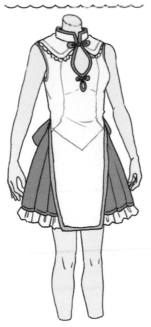

#鏤空設計　#後綁蝴蝶結

夢幻可愛×童話款

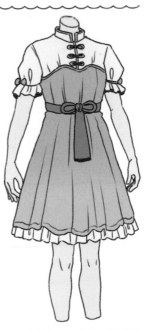

#漸層色　#腰帶蝴蝶結

領子周圍

立領是旗袍的基本造型。雖然立領能呈現漂亮的脖子，但也容易流於單調。請將旗袍盤扣放在不同位置，使用不同顏色的鑲邊線條，或是運用配件的有無加以搭配設計。

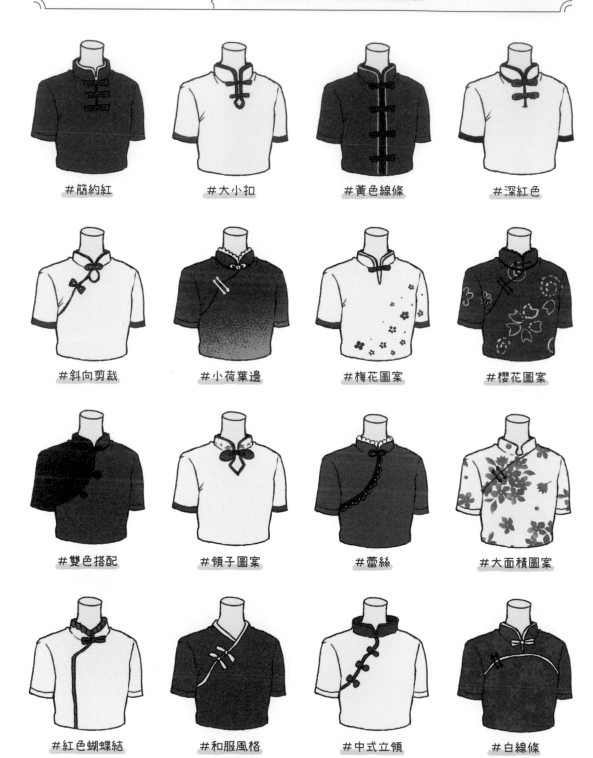

#簡約紅　　#大小扣　　#黃色線條　　#深紅色

#斜向剪裁　　#小荷葉邊　　#梅花圖案　　#櫻花圖案

#雙色搭配　　#領子圖案　　#蕾絲　　#大面積圖案

#紅色蝴蝶結　　#和服風格　　#中式立領　　#白線條

| 髮飾 | 用來包覆頭髮的丸子頭布料，可以藉由材質變化、荷葉邊厚度、裝飾程度來改變形象。除此之外，別在頭部單側的髮飾也能做出不一樣的設計。 |

#白色

#黃色蝴蝶結

#大蝴蝶結

#全黑

#流蘇

#無蝴蝶結

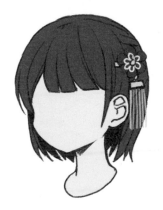

#黃金

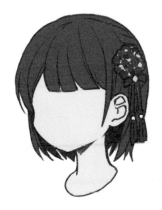

#編繩

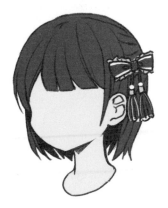

#流蘇蝴蝶結

袖子

旗袍非常適合搭配無袖造型。光是袖子的剪裁設計就有非常多種，比如斜面剪裁的袖子，或是類似掛頸造型的肩膀敞開款式。

#蓋肩袖

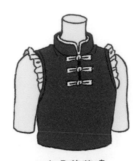

#白色荷葉邊

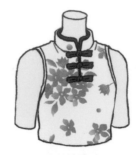

#白色邊緣

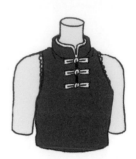

#美式無袖

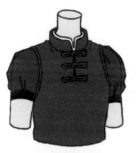

#薄紗材質

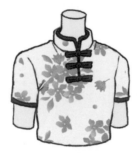

#簡約短袖

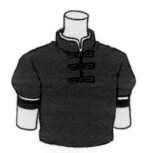

#澎澎袖

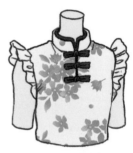

#法式荷葉邊

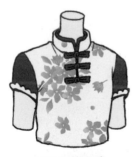

#反折荷葉邊

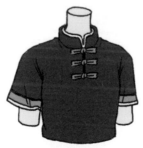

#黃色線條

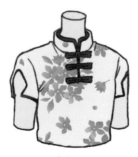

#鏤空設計

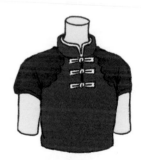

#透膚

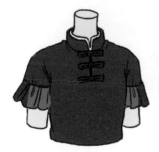

#透膚荷葉邊

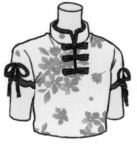

#蝴蝶結

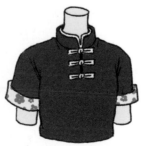

#花紋反折袖

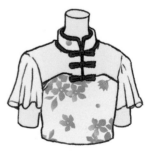

#傘袖

旗袍盤扣

盤扣以繩子編出花朵或吉祥圖案。圖案的形狀不會散掉,而且能增添高貴的氣質。盤扣可用於衣領、袖子、開衩區塊或髮飾等處,用途有無限多種。

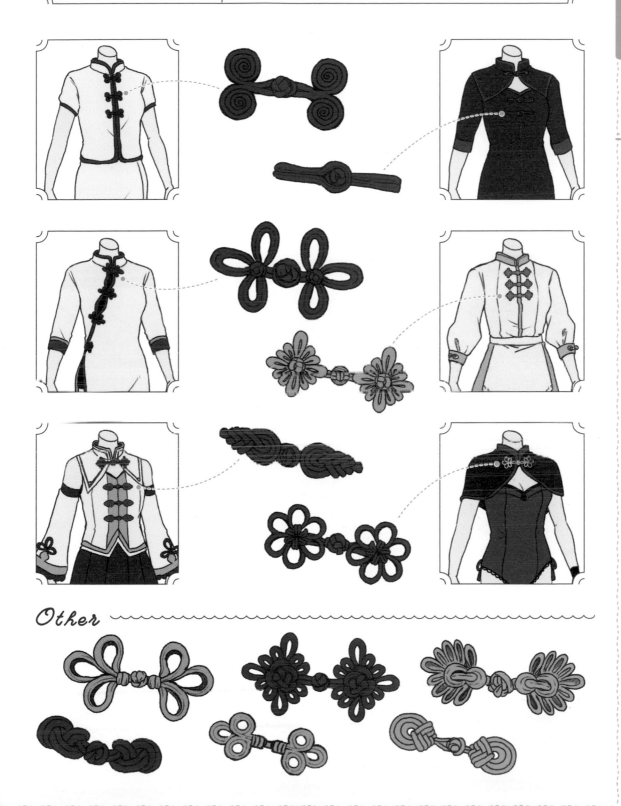

Other

功夫鞋大多給人平底的印象。這裡將採用有鞋跟的大膽設計。鞋底可以改造成穩固的楔型鞋底、低跟鞋或鞋帶款式。

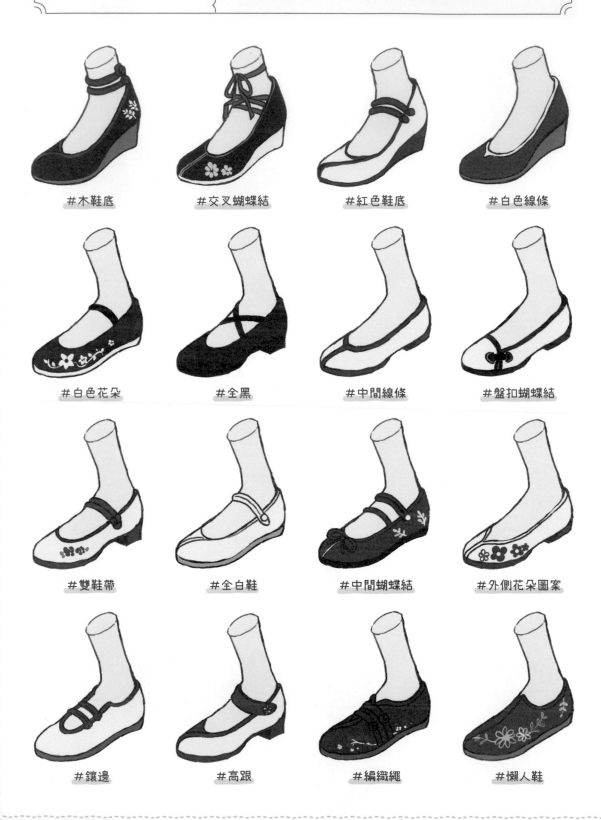

#木鞋底　　　　#交叉蝴蝶結　　　　#紅色鞋底　　　　#白色線條

#白色花朵　　　　#全黑　　　　#中間線條　　　　#盤扣蝴蝶結

#雙鞋帶　　　　#全白鞋　　　　#中間蝴蝶結　　　　#外側花朵圖案

#鑲邊　　　　#高跟　　　　#編織繩　　　　#懶人鞋

裙子

旗袍大多是連身裙，但只要增加層次或善用開衩剪裁，在裙子的設計方面下功夫，就能自由決定輪廓。

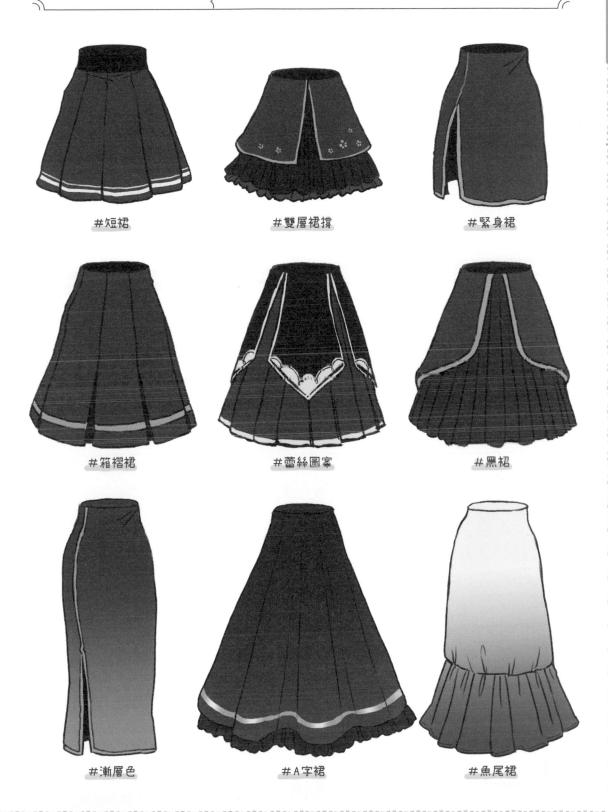

#短裙　　　　　#雙層裙撐　　　　　#緊身裙

#箱褶裙　　　　　#蕾絲圖案　　　　　#黑裙

#漸層色　　　　　#A字裙　　　　　#魚尾裙

Catalogue 型錄 泳衣

休閒風×水手

#荷葉邊　#高腰

姐姐風×條紋

#側綁帶　#厚領帶

可愛風×格紋

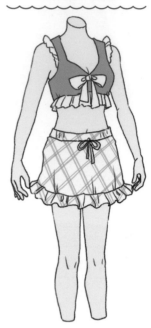

#白色蝴蝶結　#格紋

自然×荷葉邊

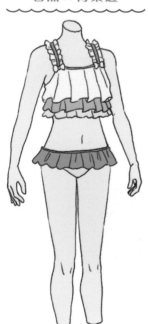

#大量荷葉邊　#小蝴蝶結

優雅×蝴蝶結

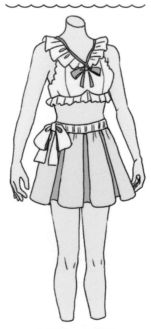

#Ｖ領　#褶皺

高貴×漸層色

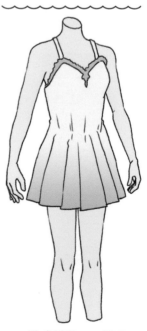

#連身洋裝　#絨毛

適合夏季穿著的泳衣造型。泳衣有各式各樣的款式，例如比基尼、連身洋裝、裙子或短褲等。想增加設計種類時，可以調整皮膚的裸露度。加上連帽衣或遮住上臂，則可以呈現保守的形象。

休閒風×露肩背心

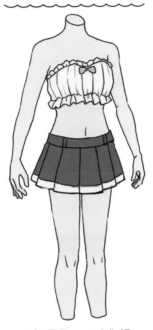

#無肩帶　#迷你裙

度假×層次變化

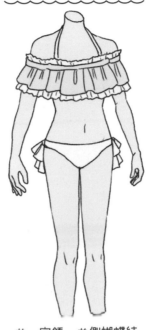

#一字領　#側蝴蝶結

保守×連帽外套

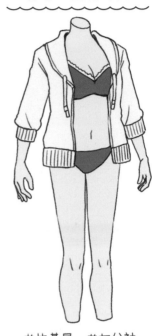

#比基尼　#七分袖

性感×中間領巾

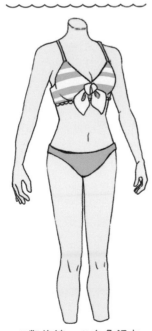

#粗條紋　#白色領巾

清純×荷葉邊

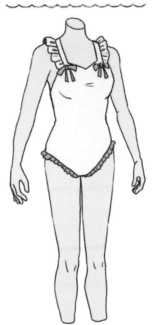

#肩膀荷葉邊　#藍色小荷葉邊

簡約×吊掛式綁帶

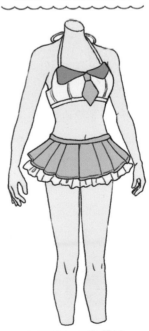

#領帶　#雙層裙

Catalogue 型錄 魔女

簡約✕透明感

#薄紗　#袖套

高貴✕厚重感

#短外套　#雙層荷葉邊

萬聖節✕馬甲

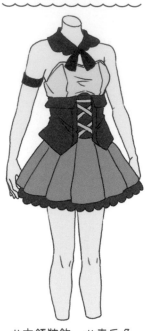

#衣領裝飾　#南瓜色

雅緻✕連身洋裝

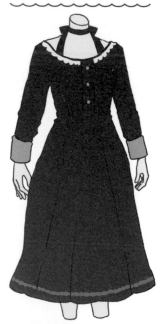

#蝴蝶結頸鍊　#蕾絲

哥德蘿莉✕蝴蝶結

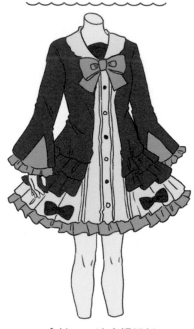

#傘袖　#連身裙設計

聖潔✕披肩

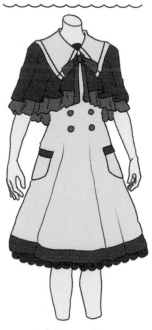

#大衣領　#雙排釦

魔女是萬聖節一定會出現的裝扮,也是一種凸顯角色個性的風格。暗色系服裝也能藉由主題色做出變化。在設計上不需要考慮季節性,可以自由選擇裙長。

暗黑×莊重感

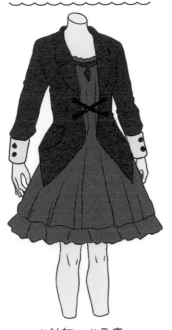

#袖扣　#外套

哥德蘿莉×袖套

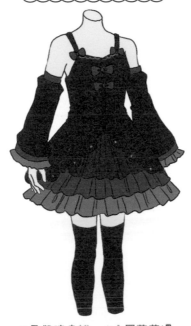

#吊帶連身裙　#3層荷葉邊

性感×不對稱

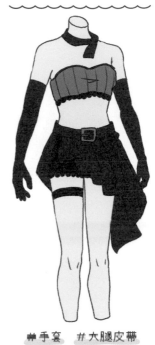

#手套　#大腿皮帶

流行×斗篷

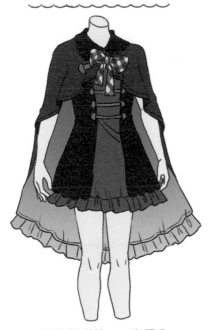

#格紋蝴蝶結　#漸層色

個性派×飾品

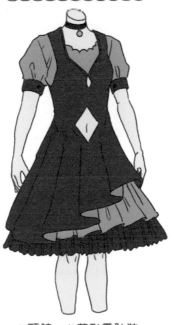

#頸鍊　#菱形露肚裝

男孩風×南瓜褲

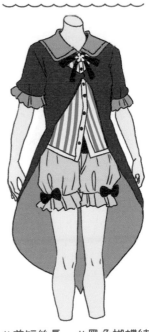

#前短後長　#黑色蝴蝶結

Catalogue 型錄 聖誕老人裝

性感×無肩帶

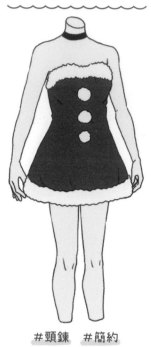

#頸鍊　#簡約

小妖精×白色褲襪

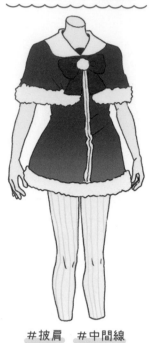

#披肩　#中間線

簡約×分開式

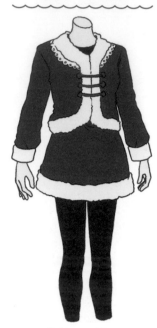

#蕾絲　#梯形裙

派對×雙蝴蝶結

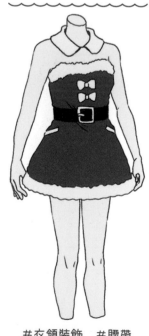

#衣領裝飾　#腰帶

休閒×連帽衣風格

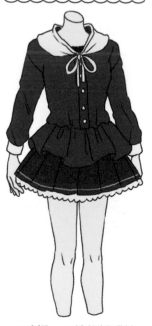

#碎褶　#線繩蝴蝶結

經典×及膝連身洋裝

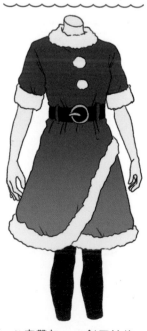

#皮帶扣　#斜面線條

聖誕老人裝是耶誕佳節的代表性服飾。紅色或鬆軟絨毛是必備元素，但看起來往往太單調；這時除了連身裙款式之外，還能藉由上下分開款式改變輪廓的印象。

現代風 ×

可愛風 × 披肩

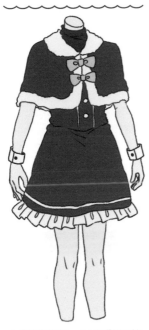

#雙蝴蝶結　#手臂裝飾

襯衫 & 連身洋裝

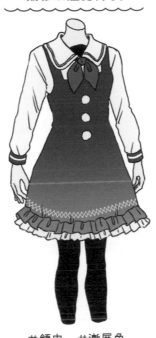

#領巾　#漸層色

優雅 × 輕盈

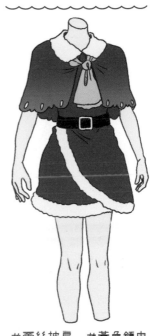

#蕾絲披肩　#黃色領巾

姐姐風 × 重點飾品

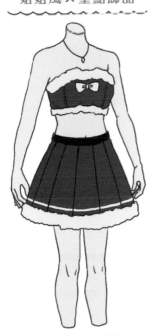

#露肩　#項鍊

少女 × 一字領

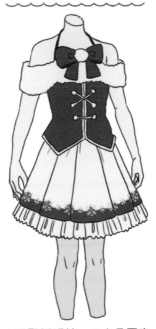

#單點蝴蝶結　#白雪圖案

迷人 × 交叉綁帶

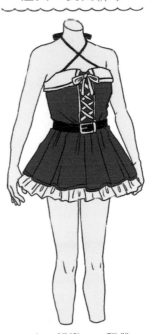

#交叉編織　#腰帶

Miyuli 的插畫功力進步
用來描繪人物角色插畫的
人物素描

作者：Miyuli
ISBN：978-957-9559-90-4

男女臉部描繪攻略
按照角度 · 年齡 · 表情
的人物角色素描

作者：YANAMi
ISBN：978-986-9692-08-3

手部肢體動作插畫姿勢集
清楚瞭解手部與上半身的動作

作者：HOBBY JAPAN
ISBN：978-957-9559-23-2

漫畫基礎素描
親密動作表現技法

作者：林晃
ISBN：978-957-9559-96-6

黑白插畫世界

作者：jaco
ISBN：978-626-7062-02-9

擴展表現力
黑白插畫作畫技巧

作者：jaco
ISBN：978-957-9559-14-0

與小道具一起搭配
使用的插畫姿勢集

作者：HOBBY JAPAN
ISBN：978-957-9559-97-3

用動態線來描繪！
栩栩如生的人物角色插畫

作者：中塚 真
ISBN：978-957-9559-86-7

自然動作插畫姿勢集
馬上就能畫出姿勢自然的角色

作者：HOBBY JAPAN
ISBN：978-986-0676-55-6

完全掌握脖子、肩膀
和手臂的畫法

作者：系井邦夫
ISBN：978-986-0676-51-8

衣服畫法の訣竅
從衣服結構到各種角度
的畫法

作者：Rabimaru
ISBN：978-957-9559-58-4

手部動作の作畫技巧

作者：きびうら, YUNOKI,
　　　玄米, HANA, アサゥ
ISBN：978-626-7062-06-7

女子體態描繪攻略
掌握動漫角色骨頭與肉感
描繪出性感的女孩

作者：林晃
ISBN：978-957-9559-27-0

女子體態描繪攻略
女人味的展現技巧

作者：林晃
ISBN：978-957-9559-39-3

由人氣插畫師巧妙構圖的
女高中生萌姿勢集

作者：クロ、姐川、魔太郎、睦月堂
ISBN：978-986-6399-89-3

美男繪圖法

作者：玄多彬
ISBN：978-957-9559-36-2

襯托角色構圖插畫姿勢集
1人構圖到多人構圖畫面決勝關鍵

作者：HOBBY JAPAN
ISBN：978-957-9559-45-4

頭身比例較小的角色
插畫姿勢集
女子篇

作者：HOBBY JAPAN
ISBN：978-957-9559-56-0

大膽姿勢描繪攻略
基本動作・各種動作與角
度・具有魄力的姿勢

作者：えびも
ISBN：978-986-6399-77-0

中年大叔各種類型描
繪技法書
臉部・身體篇

作者：YANAMi
ISBN：978-986-6399-80-0

向職業漫畫家學習
超・漫畫素描技法～來自於
男子角色設計的製作現場

作者：林晃、九分くりん、森田和明
ISBN：978-986-6399-85-5

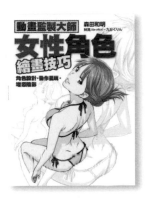

女性角色繪畫技巧
角色設計・動作呈現・
增添陰影

作者：森田和明、林晃、九分くりん
ISBN：978-986-6399-93-0

如何描繪不同頭身比例的
迷你角色
溫馨可愛 2.5/2/3 頭身篇

作者：宮月もそこ、角丸圓
ISBN：978-986-6399-87-9

帶有角色姿勢的背景集
基本的室內、街景、自然篇

作者：背景倉庫
ISBN：978-986-6399-91-6

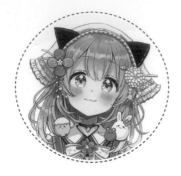

佐倉織子

插畫師兼漫畫家，擅長描繪童話奇幻世界觀。繪製兒童書籍、角色設計、封面插畫、遊戲插畫等作品，工作範圍多元廣泛。著有《佐倉おりこ画集 Fluffy》、《メルヘンファンタジーな女の子のキャラデザ＆作画テクニック》、《メルヘンでかわいい女の子の衣装デザインカタログ》、《童話風可愛女孩的服裝穿搭設計（繁中版 北星圖書事業股份有限公司出版）》、漫畫《Swing!!》（實業之日本社），以及《四つ子ぐらし》（KADOKAWA）系列封面插畫、改編漫畫等多本作品。

 @sakura_oriko　 https://www.sakuraoriko.com/

童話風可愛女孩的
角色服裝穿搭設計

作　　者　佐倉織子
翻　　譯　林芷柔
發　　行　陳偉祥
出　　版　北星圖書事業股份有限公司
地　　址　234 新北市永和區中正路 462 號 B1
電　　話　886-2-29229000
傳　　真　886-2-29229041
網　　址　www.nsbooks.com.tw
E–MAIL　nsbook@nsbooks.com.tw
劃撥帳戶　北星文化事業有限公司
劃撥帳號　50042987
製版印刷　皇甫彩藝印刷股份有限公司
出 版 日　2023 年 08 月
I S B N　978-626-7062-54-8
定　　價　450 元

如有缺頁或裝訂錯誤，請寄回更換。

國家圖書館出版品預行編目（CIP）資料

童話風可愛女孩的角色服裝穿搭設計/佐倉織子作；
林芷柔翻譯. -- 新北市 : 北星圖書事業股份有限公司，
2023.08
144 面 ; 18.2×25.7 公分
ISBN 978-626-7062-54-8(平裝)

1.CST: 插畫　2.CST: 繪畫技法

947.45　　　　　　　　　　112000993

官方網站　　　臉書粉絲專頁　　　LINE 官方帳號

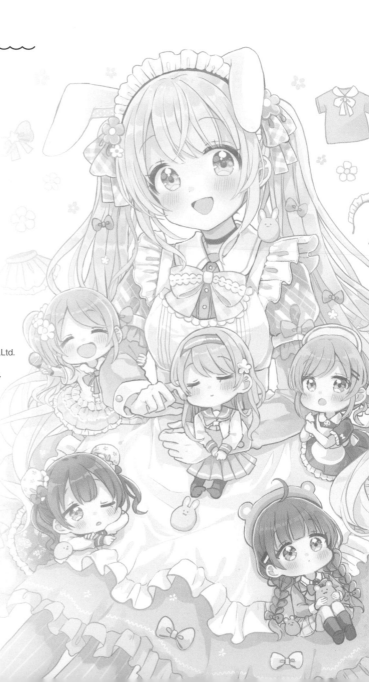